Fußnoten

FELIX KLIESER

MIT

音 樂 腳 註

我用腳，改變法國號世界！

菲力斯·克立澤 & 席琳 勞爾 ———著

駱俊安————譯

contents

目錄

序

　　除了一陣金色的閃耀外，其餘的我已不復記憶。我不清楚，為何四歲的我無論如何都想要學習法國號。這始終是我生命中的一個謎團。

　　但接下來的事，便不再那麼費疑猜：我開始學習這項難以駕馭的樂器。一開始，我既無野心、也不勤快，學習帶給我的只有歡樂，別無其他。但隨著歲月增長，這種情況慢慢改變，法國號越來越吸引我；它所傳達給我的魅力，變得永無止境。

　　這本書便是在描述我與法國號這兩者間充滿熱情的關係。關於願望、觀點和奮鬥，以及一些不尋常的、美妙的片段。

　　裡頭也談及了我這位闖進商業世界的年輕音樂家，諸如表演前的緊張和怯場，其他人對我的期待、以及我自己的。它們有時候彼此處於對立，有時候處於和諧與一致。

　　當然，書中也討論到，我在法國號演奏上與其他人有何不同。

　　寫作這本傳記的過程帶給我很大的享受。回顧生命過往

的期間雖然不長，但是對於身為法國號樂手的生命而言，這種回顧彷彿是種永恆。

　　期待中文讀者們在閱讀此書的同時，也能夠享受到如同我在寫作時一般的樂趣。

菲力斯・克立澤

推薦序

自從我從事音樂家經紀以來,非常榮幸能接觸到不同形形色色的藝術家。有位前輩曾經提到,藝術家經紀人(Artist Manager)的工作,不只是替音樂家安排各地音樂會,我們其實還扮演了很多不同的角色:我們是護士,是律師,是心理諮詢師,是形象顧問等等。

嚴格說起來菲力斯・克立澤(Felix Klieser)是我漢諾威音樂學院的小學弟。畢業以後,輾轉聽說學校法國號教授收了一個沒有手的學生,很難對 Felix 沒有好奇心。

第一次見到 Felix 時,其實我心理上有些壓力。一個出生就沒有雙臂的人,我該怎麼跟他相處?相約喝咖啡會不會沒有禮貌,他怎麼喝咖啡呢?是不是有些話不該說,會不小心傷到他呢?

我該不該幫他拿東西?

當天聊完後，我就決定要跟他合作。

Felix Klieser 是我少數自己爭取代理的音樂家。

其實，他大部分跟每個人都一樣，自己搭車買票，也喝咖啡吃蛋糕；用筆記本記事，聊到一半還會接起手機。

當然，他有很不一樣的地方：特別的積極，陽光，喜歡用獨門黑色幽默來調侃自己。他告訴我，有人問他，為什麼選擇學法國號呢？這麼困難的樂器，幾乎是不可能的任務。Felix 只說：吹法國號是可以做到的啊，要我彈鋼琴才叫做不可能的任務吧！

Felix 甚至在一次電視訪問中提到，他覺得有雙臂的朋友也有辛苦的地方。比方說晚上睡覺的時候，那兩隻長長的手，看起來好礙事，放在被子外面可能會冷，放在被子裡看起來有點卡卡的，又要小心不可以壓在身體下面……

人家問他：如果你突然有手了，你想做什麼？Felix 想

了好久，不知道怎麼回答這個問題，因為他的生命裡本來就沒有手，也從來沒想過有手會是什麼世界。想了半天，Felix 說：如果我有手的話，我會想試試站著吃飯——

那種不可思議的自我接受，我真的不知道他是怎麼辦到的。

在這本書裡，Felix 提到了意志。

對 Felix 來說，人的意志是一種非要不可的堅持。一個人在森林裡遇到一隻想吃掉他的獅子，這個拔腿就跑的人，擁有的就是絕不可能動搖的意志。這就是 Felix 的意志，百分之百的絕對。

四歲的 Felix 第一眼看到法國號，就決定非學不可。即使全世界的人都覺得不可能、都勸他放棄，讓他堅持下去的，就是他的意志。

四歲就有這樣的堅持，我四歲的時候在幹嘛？

我想，既然一個沒有雙臂的年輕人可以用法國號吹出美好的音樂，那我身為 Artist Manager，就要讓更多的人認識他。

　　聽音樂，我們不只是聽一位演奏家的演奏技巧、音樂詮釋，我們聽更多的是音樂家對音樂的感受和體會。Felix 是一位很棒的音樂家，他更是一個對生命有不同體會的人。在他的音樂裡，我聽到霸氣果斷、細膩敏感、深刻、悸動，還有斬釘截鐵的生命力。

　　我聽到了 Felix Klieser。

經紀人　劉又慈

追求完美

Das Streben
nach Perfektion

正是這樣的感覺。在這個當下，一切都配合得天衣無縫，每一個樂音都在揮灑自我。這是個難以尋獲、描述上更顯困難的統一瞬間。就像是要完成一幅巨大拼圖的最後一小塊時，在完美無暇前的片刻停駐。這是無可挑剔的和諧：藉由法國號，我只能這般地將音符化成樂音，除此之外絕無他法。彷彿在一切的詮釋可能性中，我尋獲了最完美的那一個。這種感覺就像是音樂並不只單單地被演奏，而是被推向完美而終止。

這正是我所追求的感受。

為了錄製我的第一張專輯，我離開我的安樂窩，被禁閉在一個太空艙裡。很難用其他方式描述這個空間轉換。原本的沙發椅和貓咪，變成了可容納四百人、卻沒有安置任何座椅的音樂廳，像是個掙脫一切、漂浮在建築物當中的碟狀物體：這個空間懸浮於彈簧之上，透過這樣的裝置，可以完全隔絕聲音。也就是說，聲音不會由外面傳進來，反之亦然。如果外頭有一輛德國豹式坦克通過，在裡頭的我們絕不會聽到一絲轟然聲響，聲音將會被徹底彈離。

我身處在巴伐利亞廣播電台（Bayerischer Rundfunk）的二號工作室，這是間提供給室內樂使用的大廳。眼見舞台上擺著一台黑色史坦威平台鋼琴、麥克風，以及可以反射或吸收聲音的活動式立牆。我坐上椅子，接下來的四天裡將會在

此渡過大部分的時光。我起身，目光望向兩個方向：沿著我的右肩看去，是外頭全是玻璃，有一半聳立在牆上的主控室；而立在我面前的則是錄音時會開啟、有著活塞外型的紅色信號燈。這間音樂廳很擁擠，數十個人在大廳和我上方的玻璃房間裡疾走，一邊看著螢幕，一邊按著各式按鍵。在溫度零下十四度的十二月寒冷清晨，我為了錄製我的首張專輯，自哥廷根（Göttingen）趕赴慕尼黑（München），這份錄音將把我追求完美的努力再推向新高峰。我演奏過許多次，其中不少次是在光憑一個晚上就能決定演奏者成敗的樂評家面前。現場演奏的感覺當然很不一樣，那裡並沒有倒回鈕或重複鍵。

演奏會的音樂終將隨著聲音的逐漸遠離而消逝，並且只存在於人們的記憶和上觀感受之中，然而，錄音會永遠存在。

在錄製專輯時，必須要先找到理想的音質模式。我為此坐在舞台上，用法國號吹奏了幾個小節的音樂，並與錄音師一起以毫米為單位調整麥克風的距離。麥克風遍佈全音樂廳，不僅在我前後方，也垂掛在角落裡。我身處在一大片麥克風林裡，望著被徹底照亮的大廳，以及那隻錄音時開啟、不錄音時則關閉的紅色信號燈。主控室裡的錄音師透過喇叭與我進行溝通，信號燈亮起開始錄音；信號燈熄滅，大伙則嚷嚷著上帝或其他話，全然不管死後是否還有另一個世界。

流行搖滾樂在錄製後，可透過科技加工大多數的東西，但古典音樂並非如此，這裡只存在純手工。我和我的鋼琴搭檔克里斯多福・凱默（Christof Keymer），為此前後多次演練同一個音樂片段。我開始演奏，然後中斷，跑進上方的主控室聆聽自己的錄音；看看哪些還行、哪些不太對勁，然後再衝下來演奏一遍。漂泊不定的除了麥克風，還有與這些麥克風一同經歷的時光。

　　為了找到理想的音質，最適當的方式莫過於找到一首在音量及動態上具有最廣範圍的作品：從猛烈的最強音吹到最弱音，然後再反過來吹一遍。預錄的前兩小時，我吹奏了萊因貝格爾（Josef Rheinberger）法國號奏鳴曲的第一樂章。這首曲子可以滿足上述的條件：它以一個信號式的獨奏開場，充滿了熱情與音量，以便與之後沉思的、詩歌般的片段相互交融。技術人員必須掌握並校調音量與音色的所有細節。為了呈現聲音，我與鋼琴家克里斯多福需要與技術人員確實溝通：法國號與鋼琴應該維持什麼樣的關係？哪種音色最適合這首作品？所有的麥克風都必須為此被擺置與移位，直到音色盡可能貼近我們的期望。在這之後，錄音才真正開始。

<center>§</center>

　　因完美而做出的無禮要求，使得我不再那麼討人喜歡。

有些人認為，對於改進的渴求，實際上是源自內心潛藏的不滿。在他們的邏輯裡，持續進行自我批判的人，要不是個心情沮喪、背負惡業的牢騷鬼，便是個無法享盡一切好處之人。但我並不這麼認為。那些有所成就的人物，不僅僅是音樂家，也包括運動家跟企業家，一旦深入認識其生命故事，就不難瞭解：他們為了達到目標，會去完成所有能實現的事。若有人向他們探問如何才能成功，很快便可以留意到，他們的表面禮儀煙消雲散，換上的是典型成功者充滿魅力、善於溝通的謙和面貌。他們會篤定地告訴你：若想要有所成就，你必須更加努力；做出最棒的表現，更多地思考及實踐；持續不斷地推動自己，直到最遠為止。

在音樂之外的世界，這樣的姿態頂多使我與別人格格不入，可能會像是個不近人情之人。這是因為我想要達成我的目標：改進自己。但私底下，我還挺愛開玩笑，而且會開自己的玩笑。這時候的我倍感輕鬆，因為過去的我比較少製造這類笑料。但這並不意味著我對音樂的態度改變了，而是因為我在這期間學到將工作倫理與私人生活相互區隔。基本上，這並非真的涉及倫理與工作，而是關乎這背後的「意志」──若人們願意如此稱呼。

如果一頭獅子出現在我面前，我一定開溜。身體的每塊

肌肉都會喊著：快逃啊！我完全不會去考量鞋子是否合腳、或早餐有沒有按時吃等問題，更不會去計算成功的機率：「喔，不會吧，逃成功的機率才百分之十！值得為此拼命嗎？」我‧要‧逃‧開，並且如實行動，盡可能跑得又快又遠又久──這便是「意志」，與其他事物無關。

這個潛藏在我身上的姿態，是我本性的一部分；這樣的個性就像台天平，一端放著祝福，另一端則是詛咒，一體兩面。與別人交流時，我總是會對於他們無拘無束的心靈感到喜悅。如果有人為了下一次的烤肉而老是在節食，我多半會閉上自己的嘴巴，因為這畢竟是他個人的享受。以前的我在這種情況下比較愛講道理，也很容易動怒，這使我感覺上像是個怪異的藝術家。當事情不對盤時，我會立即說出口，不管是作為音樂家或在私人領域兩者皆同。忍耐？寬容？不、都錯了。我這裡要談的並非原則問題，而是尋常事物。若是我已經跟友人約好，而他卻遲到又不道歉，我一定立刻追問：「發生什麼事了？你跑去哪？為什麼沒來？」令人哭笑不得的是，私底下，很多人以為我就是性格直白，就像是我也接受了他們自以為的漫不經心一般。

在那之後，我學會了保持拘謹。或者，把自己的雄心壯志看成是一則玩笑。學會這件事耗費了我多年的光陰，這期間

有些事情，讓我丟失了迄今仍感到懊悔的東西，「大黃裡的草酸」便是一例。我當時在一所文科高中就讀，高一的理化課時，我與我的女友共同完成了一份簡報。在向小組成員提出結論的十分鐘前，我注意到她在紀錄大黃酸鹼值的表格上，把 pH 4.2 誤值為 pKs 4.2[1]。實際上這裡指的應該是草酸的酸鹼值，而不是其酸性濃度的高低。（時至今日我都還記得這玩意兒，我總是會記下無關痛癢的事物。）這不過是個小失誤，我卻對此大發雷霆，並對她嚴加指責。指責是如此的嚴厲，以至於把她弄哭了。當下我最起碼也應該試著安慰她，但我什麼也沒做。我完全沒留意到這件事。直到最後我才意識到自己的行為：我腦子裡只容得下自己的想法，其他的東西對我毫無影響。這毫不值得自傲，但當時我心裡並不作此想。

今日的我有何不同？對於才二十三歲的年輕人來說，答案聽起來有點不太尋常：我認為，我的行為已隨著年齡改變，箇中緣由顯然就是法國號。與人互動，這聽起來多麼美好，但奮發向上的音樂家可以讓自己從中抽離；這會改變許多事物，包括溝通的模式。我對於自己的企圖心和追求完美的態度從未改變。在我的世界中，天賦是次位。天生的才幹約略只佔

1. 這裡的 pKs 即一般慣用的 pKa，意指「酸度係數」。

人生成功要素的百分之三十至四十，其餘的便是意志與心血。而我所指的天賦，並不必然意味著音樂才華與創造力，而是實際上欲求某種事物的能力，以及為此付出的心力。之後，成功才會浮現眼前。這是我的信仰。

<div align="center">§</div>

午休之後我回到錄音室。最後的幾隻麥克風已經做過精確調整，不能再有一絲一毫的變動。為了不讓音質產生偏差，我不該讓椅子有太大的滑動。幸好地板上有膠帶，讓我們可以對此加以控制。椅子沒有任何滑動，我現在即將演奏第一首作品：萊因貝格爾奏鳴曲的第一樂章。燈光亮起，然後熄滅，我跑進上方的主控室。我所演奏的跟上面所聽到的，在聲音上屬於兩個截然不同的世界。我現在要做的，是去領會這兩個世界：弄清楚我在下方所演奏的是什麼，而傳達到上方的又是什麼；並基於我對於專輯音質的想法，探尋能夠調和這兩個世界的作法。

這並非品味問題，而是能否作到充足的準備。錄製專輯並不是隨便晃進工作室，隨個人喜好擺設幾隻麥克風，讓它們勉強運作就好。每個音樂家都有他對於詮釋的理解。這一方面涉及個人品味，但另一方面，音樂家必須熟悉各個不同時期的音樂風格：浪漫時期的音樂不應該以古典時期的方式演奏，

而古典時期的音樂也不應該以巴洛克時期的方式詮釋。除此之外，我還必須努力弄清，是什麼理念促使音樂家寫出這件作品。我會為此聽上數小時的錄音，這些錄音不僅包含法國號演奏家，也有弦樂家或鋼琴家；這是為了不讓自己只聚焦在自身所演奏的樂器上，從而能夠保有整體的視野，以便找到以下這個單純問題的答案：「在這首樂曲裡我想表達的是什麼？」

我並不清楚其他的音樂家如何做準備，也不知道他們是否會和我一樣坐在 CD 播放器前深入研究各種版本。大概不會吧！但我也無法解釋我為何會有這種念頭，答案也許比「小弗里茲」[2] 式的解答還要更來得直接：一種直覺反應。不難猜想，我會聆聽某件音樂作品的十種不同錄音，例如多年來一直伴隨著我，也讓我沈醉的舒曼（Robert Schumann）作品《慢板與快板》。透過這種方式，我可以掌握這件作品十種不同的觀察角度。第一種詮釋吸引我的地方，可以是它對於樂句的分段方式；第二種則是音質；而第三個版本則是在室內樂的觀察角度下顯得饒富趣味。於是我開始剖析這首近九分鐘的作品，系統性地研究它的每個特色與型態。

首先是關於鋼琴與法國號之間的關係。在這首樂曲裡，

2.　小弗里茲（Klein Fritzchen）是德國笑話裡的經典人物，以小孩子的形象出現。與他對話的人無不被他的回應弄得啼笑皆非。

這兩種樂器的交流相當緊密。例如，法國號開始吹奏某個動機，隨後鋼琴加入演奏，然後反過來再來一遍。有時候是鋼琴伴隨著法國號，有時候是法國號伴隨鋼琴，這兩種樂器可以在幾乎平等的地位上被檢視。錄製這首樂曲的重點，是均衡呈現法國號與鋼琴這兩種樂器，讓人們能持續感受舒曼所要求的聲音及演奏過程的透明感。

第二個重點是音色。音色可以透過以下方式判斷：發出一個莊嚴、偉大的強音，或是單純地發出一個巨大聲響；又或者，發出一個能讓人感動落淚的弱音，或是讓人感到一陣冷顫。這意謂著，音色能夠讓人體會到不同的情感，此乃吾等音樂人最終想要達到的目標。

因此，我的音樂哲學便在於：一首作品的音色越是多變，便更具有情感效果及趣味性。一個我必須要妥善處理的樂音，在我的想像中若是豐厚且溫暖人心，那麼，聆聽起來就應該要如同想像中一般。要捕捉這樣的聲音是最困難的，因為它無法用任何參考指標掌握；它就像是個不斷逃脫的幻影，人們光靠名字並無法辨識它。所有其他的音樂面相，不管是節奏、強弱變化、或是音符間的銜接，都能夠被命名並透過數字加以描述：速度、圓滑奏、或是跳音等等，唯有音色無法被定義。也許並非因為缺乏測量工具，而是出自語言的匱乏，就像雨

果（Victor Hugo）所言：「音樂表達了不能言說、但又不能對此保持沉默的東西。」而當言語無以為繼時，我們音樂家總會偏好從觸感方面借用概念以表達感受。舉例來說，某個作品聽起來挺「溫暖」，每個人都約略知道這句話代表什麼意思，但其實這只是個解決窘況的權宜之計。

§

在錄音室的第二天。我坐在我那張有座墊的椅子上，演奏舒曼、葛里耶爾（Reinhold Gliére）以及史特勞斯（Richard Strauss）。每件作品都被細分為各個段落，從未一次錄製一闋完整的作品，這比較像是孩提時期我在小房間裡一直持續不斷在做的練習：一個音符拉著一個音符，一個小節接著一個小節。舒曼作品的慢板部份只有三分四十九秒，我拾起法國號開始吹奏，直到紅色燈號熄滅時停止演奏，並等待我的錄音師托斯頓・施萊爾（Torsten Schreier）從主控室下來與我商談。

他是控制台前的靈魂人物，所有的東西都依其指示調控，擁有無可挑剔的聽覺感受力。錄音師能聽到實際上所有的聲音：包括每個不純淨的小細節、一絲絲的延遲以及任何的小雜音。這些細節，可能連身為音樂家的我都未能覺察。今天的情形便是如此，錄音師在錄音過程中，突然中斷了一切運作。他聽見某種東西：一個「喀嚓」的惱人雜音。他隨即發現，

右邊的鋼琴踏板正是元兇。實際上的狀況是：當克里斯多福完全踩著踏板的十分之一部份時，便會從踏板箱內傳出這種喀嚓聲。我當時若是有聽到這個聲音，便會請所有人留意。

對我而言，這塊不合作的踏板並不是什麼大問題，但是對我的錄音師而言，可就是個挑釁了。「不。」他說道，「這樣不行。」少少幾個字，卻造成極多影響。他立即讓鋼琴技師到舞台上，開始拆解樂器。不只是鋼琴踏板，而是整台三角鋼琴：琴鍵、內部夾層等等，反正就是所有的部位。

當我的唱片經紀人把頭探進音樂廳，想知道一下進度如何時，他看見的並非是正在努力不懈的音樂家們，而是沒在工作的法國號手和另一位連鋼琴都沒有的鋼琴家，以及一幅巨大的鋼琴拼圖——但拼湊完後還是一台史坦威。他疑惑地看著我：「到底發生了什麼事？」我用了好幾句話跟他解釋為何我們必須被迫中斷半小時，雖然基本上只要說一句：「錄音師聽到怪聲音。」便足夠了。

這樣徹底的言聽計從跟耳朵聽見什麼其實沒有多大關係，而是一種無條件的信賴。當施萊爾先生認為錄音正常進行，那麼一切便都在軌道上。他能夠將糊在一起的聲音細分成各個單元，細分成比呼吸還短暫、卻偏偏無法從他那裡逃離的音調。人們走進主控室時，會聽見他如是說道：「第三節裡

的第二個八分音符在律動上太輕了，我這裡聽得不夠清楚。」
實際上，他不僅能聽到所有的聲音，還能夠加以評鑑並修正。
「親愛的凱默先生，你那爬升的六連音裡，第三個與第四個
十六分音符撞在一起了，我只聽到一個圓滑的版本，對吧？」
我們遵循他那精確到不行的指示，再次演奏這個片段，直到
他對於這個外科手術式的精確度感到滿意、並從他的主控台
上向我們點頭為止。

§

　　相較於錄音師在音樂領域的數十年經驗，更讓我感到羨
慕的，也許是他那感受事物樂觀面的能力，我對此極其笨拙。
當他說道：「呦，不錯，都到位了。」我可能會假裝三秒鐘的
同意，隨即脫口而出：「欸、可是我在三十六小節裡面的 G
音或許可以再好一點……嗯，還能更好一些吧？」句尾其實不
是問號，而是驚嘆號。我在另一個時間或地點當然能做得更
棒，就像是一幅油畫的最後一筆並不會是真正最後一筆一樣，
音樂演奏也能夠繼續擴展，讓人聽起來更具感受、更多變、
也更靈活。

　　我很難對事物感到滿意，因此會去激怒到某些人士，像
是在音樂院裡的排練或是錄音室這裡。跟外頭的世界不同，
錄音室裡頭的人們沒有用不完的時間。這間錄音室只供我們

支配四天，之後便輪到其它頂級專業人士使用。我知道，當我一再地爬上主控室時，有些人會有意無意地望向時鐘，有些則是刻意盯著。我很清楚我們必須進行下去。即便如此，我還是會親自聆聽所有的錄音，包括最細微的聲響。這時候，我的鋼琴家搭檔卻是坐在馬桶上跟他的老婆講電話，我不知道他是怎麼做到如此放鬆的。我站在主控室裡聽著我自己的法國號演奏，最後說道：「不、這不行。」

　　現實問題在於：人們不可能為了一首三分鐘的作品耗上一個禮拜。更精確地說：若我想毫無問題地錄完一首作品，其他所有工作人員大概會為此反抗。當完美主義擺盪在尚屬健康的熱情以及病態的強迫症中間時，音樂家會在這當中尋求平衡；而我已經有一隻腳踩進了屬於病態的那一邊。我非如此不可，我被逼著這麼做，即便在排練時也是如此。直到有人帶著無辜表情在我耳邊說了「現在聽來很讚」之類的句子，我心裡會想：「喔，又到了忍耐的限度了。」這些我都知道，但我就是無法做出改變。錄音第二天，我把工作晾在一旁好幾分鐘，像是這樣開心地碎碎唸了起來：「就第四拍這裡，太硬了，應該再柔軟一點……。」直到錄音師施萊爾先生看著我，並對我說：「親愛的菲力斯，我這裡有東西要給你。每個我遇見的年輕音樂家，我都會給他這篇文章。」

托斯頓・施萊爾算是極少數真正不會變老的人。當你見到他，你會看到輕微捲曲頭髮下的高額頭，以及無框眼鏡後面專注又友善的目光。他從不大聲嚷嚷，也不會刻意去吸引別人的注意；他對於美食與紅酒的投入，就像是對於音樂一般。一個像他一樣莊重、有品味的人士，大概不會去大眾口味的小店用餐。他或許會更希望在工作結束之後直奔大餐廳，以便稍稍享受一下那裡的繆思。我們初次碰面時給彼此的第一印象，感覺上就像是一種父子間的交流，外加上漢堡式的敬語[3]：他用這種方式稱呼我，但是對於其他人則都稱呼姓氏。托斯頓・施萊爾對待我的方式，與所謂的父式權威毫無關係；事實上，這個方式使我感到平靜，因為這傳遞給我一種保持認真嚴肅的感覺。在這圈子裡就算三十多歲起步也還算年輕，當時才二十一歲的我，更算是個異數。不過這樣反而令人樂於去體會，大家對於一個帶著法國號、生氣蓬勃的矮小青年會抱持著怎樣的感覺。我與推崇的錄音師間的合作，則與上述情形呈現著不同風貌。我把他給我的文章收在口袋裡，當晚

3.　漢堡式敬語（das Hamburger Sie）是一種工作場合裡，年長者或上司對於年輕成年人的獨特稱呼方式。一般而言，德語在使用敬語「Sie」（相當於中文的「您」）的狀況下，只會稱呼對方的姓氏（Nachname），但是漢堡式敬語還是會以名字（Vorname）稱呼對方。透過這種折衷方式，既可表達出某種親近，又不失禮貌上的距離。

回到旅館房間便讀了起來。那是一份報紙文章的拷貝，內容出自世界知名的傑出小提琴家吉特里斯（Ivry Gitlis），只有簡單幾句引言。或者應該說：這是一個「命令」，但不是以指向我的食指傳達，而只需要看一眼這幾行字即可明白。這位土生土長的以色列人，算是二十世紀最偉大的小提琴家之一。在這篇文章中，他向音樂後進，那群「當今和未來的年輕同仁們」提供建議，並且請求他們要有面對不完美時勇氣。「試著想想，某位克萊斯勒、某位提博、某位卡薩爾斯或某位卡拉絲[4]的一個完美但錯誤的音符，比上千個所謂的『正確的』音符要來得更有價值。」

我坐在旅館房間床上，讓這些句子在心中發酵，之後又讀了一遍。我覺得有點困惑。

§

就在錄音結束之後，我腦海裡的這些話語平息了下來。又過了一段時間，它逐漸開啟了我另一個寬廣視域：那是一種感覺，彷彿我可以突然把自己推得更高，事物則變得更遠了一些，而我能夠隔著一段距離來觀察他們。這並不是移轉

4. 克萊斯勒（Fritz Kreisler）、提博（Jacques Thibaud）、卡薩爾斯（Pablo Casals）與卡拉絲（Maria Callas），皆是舉足輕重的世界級演奏家與聲樂家。而作者這裡所指的，乃是能夠達到這般成就的未來音樂家們。

到另一個不一樣的視野，而是因為跳脫了自我、法國號以及自我追求。一種思維突然發芽、成長、茁壯，最後向下紮根——

就算事情並不如你所要求的那般出色，也沒有人會讓你的腦袋停下來。

我不知道，這樣的思維是否會帶來益處，但光是它的存在就值得注目。因為在這之前，這種思維絕對不會出現在我的考量裡。

之所以不會出現，是因為不被允許。我總是感受到一股驅策我成為卓越音樂家的力量。一但我達到了，我又想做到更加卓越。我不曾留意我的成功與長處，總是以一種嚴謹與不容妥協的態度，關注那些有違我意願的事物。在其他地方，人們或許會將這種態度視為介乎錙銖必較與自虐之間。當我向某位聽眾詢問我的表現，並得到「喔、很棒！」這樣的答覆時，我會變得極度不快。理由一直都相同：表現不佳之處必然已被注意，其中也包含了我的錯誤。因此，他或者言不由衷，或者其實沒有太多想法因而講不出真正的觀點。我做錯事被逮個正著而變得有點氣惱時，也會像這樣兜圈子。這種姿態背後大概隱藏著許多矛盾。我偷偷地寄望年齡增長會帶來性格上的隨和，許多年齡比我大上一倍的鋼琴家，身上都有著我所沒有的平靜與泰然。

我素來多話，演奏過不少有二十分鐘中場休息的夜間音樂會。大多數的休息時間，我都用來叨擾同事們，吐槽我們的表演到底有多蠢。多數人對此並不理解；或許他們也是這樣子尋我開心，或者兩者並存。下半場一結束，我們在觀眾面前鞠躬致意並消失於舞台後方，以便再次面對掌聲時，仍有好幾秒的時間能夠針對各種感覺或觀眾人數做簡短的意見交換：

　　「你覺得這次的貝多芬奏鳴曲如何？」

　　「很棒。」

　　「表達方式上呢？」

　　「喔、很不錯。」

　　於是我開始生起氣來，怒火持續在我的胸口擴散，有時候甚至會炙燒上一整晚。迄今我唯一能想到的是：這傢伙把這裡的事情都當作無關痛癢。我無法對這種不專業加以妥協。若是我一直對他保有這般印象，而這個人也覺得這事無關緊要的話，最後的結論便是：我不會再與此人共事。

§

　　這四天就像是在演奏會上一樣，我一直承受著壓力，試圖吹奏出每一秒都盡善盡美的法國號音樂。之後，在完成了聖桑（Camille Saint-Saën）的 F 大調浪漫曲之後，錄製工作結束。我處理完第一張專輯所需要的工作，其他的便交給了

施萊爾。當我最後一次離開音樂廳的舞台走上主控室時，我感受到：「啊、這是真的嗎？」感到輕鬆、驕傲、還是滿足？大概都夾雜在一起了吧。一方面我感到幸運，因為我做到了！另一方面，我因為此時還無法知道事情的最後結果，對於未來的不確定性還是感到不安。我知道，大夥環繞著我，臉上盡是喜悅。但對於樂觀看待事物這點上，我仍然保持著相當的距離。巴伐利亞廣播電台的一位主編以及另一位室內樂專家黑夫納（Falk Häfner），在我開始錄音的頭一天，便花了點時間在廣播節目中介紹我覺得錄製上不錯的地方，並邀我進行一個小時的專訪。當我第一天晚上回到旅館時，等候著我的是一封郵件：黑夫納寫了一篇幾乎是充滿熱情與推崇的評論。但那種讓我感到開心的態度，同時也會令我感到不安。若有人跟我說，我的表演很不錯，我並不會相信。就像是在十二月份的那四天一樣。

最後，對於我所詮釋的作品，我的法國號同仁們提出了兩個評判，涉及舒曼《慢板與快板》的部份如下。這闋作品是舒曼在人生最幸福的階段所完成的，他的一生都遭受著命運的打擊，當他的妻子克拉拉（Clara）事業較為有成時，他卻苦於疾病與憂鬱，但仍是度過了短暫的快樂時光，這期間他寫下了《慢板與快板》這首作品：前半段平靜、表達著內心深處的

情感；後半段則是快速、熱情。這首著名作品有許多錄音版本，速度都比我的要來得慢，音色並帶著某種堅硬、有力的傾向。但這會讓快板的部份聽起來過於直接，也喪失了我在其中所感受到的活躍情感。在研究過關於舒曼的文獻及其生命歷程之後，我想要重現的正是這樣的感受。在我的理解中，舒曼在作曲時向來感到心滿意足，能從中感覺到幸福並得到對於苦難的平衡。

　　法國號演奏者所需要的技巧，是遊走於某種邊界之上的。因為一旦演奏得越快，就要承受更多技巧上的風險。我試著用一種柔軟、愉悅的維度來演奏，以調控出此曲的性格：快速、輕盈、沒有尖銳的邊邊角角；散發出火光，卻不帶衝撞感，反而呈現出生命的喜悅。我採用了這樣的詮釋方式，並且當我使用這樣的詮釋時，這詮釋完全是來自於我自己。當有人建議我其他的演奏方式時，我並不會照單全收，而是先反思這樣的演奏方式是否符合我的認知。演奏必須是全部出於自我，它必須是我的詮釋、我的音樂；我寧可在演奏上出了問題，也不願扭曲我自己，或是讓自己調適別人的想法，特別是眾人所習慣的那套。

§

　　在錄音室裡，聖桑《浪漫曲》的最後收音工作告一段落。

終於收工了。我看著錄音師施萊爾，他看起來挺滿意的，嘴巴上也是這麼說。我倆約定，他將寄給我第一個片段，在我完整聽過之後，他會跟我說他希望的修正處。我們一同離開主控室，他一直陪我往下走到音樂廳出口，簡短而溫馨的送別。這次的合作帶給他很多樂趣，而我們或許很快就會再次碰面。一路上他順道祝我耶誕佳節愉快，之後便轉身離開。我在衣物櫃裡打包好法國號，回到旅館，兩天之後在漢諾威（Hannover）舉行另一場音樂會。

接下來的幾週，我們有過幾次聯繫、討論錄音的第一個片段。之後再幾個月，我們將進行第二次的合作，我對此十分期待。

我的鋼琴夥伴克里斯多福・凱默將那份值得留音、出自吉特里斯的報紙文章收在袋子裡。我則放一份拷貝在我的手機裡，不過我沒有重複閱讀這種東西的習慣。

關於這部份，我與施萊爾沒有再多談。

§

行文至此，我並沒有跳脫對完美的追求。雖然專輯所得到的正面迴響紛至沓來，但不管是我所企盼的目標或是演奏方面，都沒能讓我感到十足滿意。如果從未得到過讚美，我當然會很需要它，這會讓人感到舒適自在。但眼下的我未必

會渴望認可，因為這件事只會來自自己。這件事並不應該變得過於高調，但我也很清楚，沒有認同也行不通。是的，我錄製了一張專輯。作為一個剛開始職業生涯的二十三歲年輕法國號獨奏家，我察覺不到任何自滿的必要。我的需求，就是去達到我想要的；雖然想法在現實上未必能夠被實現，但這並不會困擾著我。我的音樂有點像是數學：我描述了一個趨近無窮大的近似值。

　　直到感到滿意的那一天，就會是我停止追求卓越的時候。

小鬼頭學法國號

Ein Hosenmatz
lernt Horn

四歲的孩子也會相當頑固。幸好我當初是那樣執拗，否則今日演奏的應該不會是法國號，而是木琴了。因為，木琴是我第一樣接觸到的樂器，而且是被迫認識的。一開始，哥廷根音樂學校（Göttinger Musikschule）原本想讓我喜歡上別種樂器，這並不能怪他們：才四歲的孩子本來就不應該演奏法國號，他們真的是還太小了。一般來說，要到九歲或十歲，孩童的身體才有充足的力量、耐力以及一排恆齒，讓這種難以駕馭的樂器發出真正的樂音、而不是幾個貧乏的聲響。如此看來，木琴確實更具意義。這也許能適用到其他的四歲幼童身上，但我就是不吃這套。當時，音樂學校的院長拿著木槌敲打在琴盤上、一邊說道：「看哪，菲力斯，這多棒啊！」我看著在我鼻子前方發出叮咚聲的玩意兒，只簡單回了一句：「不要。」我要一支法國號。

§

　　我為何偏偏挑上法國號這項樂器，迄今仍是個謎。在我的生涯裡，還不曾有其他更常被人們提出的問題；在過去這十九年當中，這個問題實在是太常被問到了。為了阻擋持續不斷的追問，某種追本溯源式的回答還蠻管用的：比方說，我母親那邊有位高祖父曾經在德皇時期的教堂裡擔任管樂首席；或者是，當我正在看卡通《小蜜蜂瑪雅》（Die Biene Maja）

時不小心按到遙控器，結果轉到了古典音樂台，當然，裡頭上演的正是法國號獨奏。總之，就是像是這樣子的合理解釋，可以說明為何一個小鬼想要吹奏一件比他的頭還大、重量跟頭差不多，而且發出金色光澤的彎曲金屬。但實際上，我不清楚真正的原因。我的父母曾經為此搜索枯腸，一樣毫無結果。他倆並不清楚當時電視節目的內容，而我也不曾聽聞過法國號演奏。除了我母親在其求學時期曾經試著吹奏直笛之外，我的家族沒有絲毫的音樂傾向。而一個頂多只會哼著歐洲電視網主題曲[5]的人，並不會想讓孩子學習法國號。更何況，鮮少有人會對這項古怪樂器有清晰的概念，或是在聽到號角響起時會聯想到郵政馬車或獵人[6]。我是否在四歲時，腦袋瓜子裡便已經有了一個不一樣的明確想法呢？應該是有。在一九九五年秋季的一個午後，我在母親面前有了這樣的念頭，我完全清楚我要說的話：「媽媽，我要吹法國號。」

讀者們尚須瞭解，我那時算是個寡言的孩子。並不是我話說得不夠通順，而是因為我不想說得太多。語言是為了幫

5. 歐洲電視網主題曲（Eurovision-Hymne）所採用的曲目是夏邦提耶（Marc-Antoine Charpentier）的《感恩讚歌》（Te Deum），在歐洲是家喻戶曉的古典曲目。

6. 古代歐洲的郵政馬車，是以吹響號角作為到達與離開的信號；而打獵時，獵人們也會透過號角傳遞彼此訊息。

助我傳達基本需要，如此而已。當然我也有多話的時候，像是在耶誕節或是生日時，我都會變得喜歡與人攀談。但是在扣除這兩個時段的一整年裡，他人與我的對話就像是維持著僅有的功能性：

「菲力斯，你想要什麼？」

「薯條。」

「好吃嗎？」

「嗯。」

如同前述，我是個相當無趣的小孩，起碼在跟大人的互動中是如此。但是，一旦我想要表達自己的想法，卻不會像多數四歲小孩一樣亂說一通。所以當我在母親面前表達關於法國號的想法時，我無疑是極其認真的。從一開始，母親就對我設下了一個教育信念：無條件的支持。無論我的目標朝向何處，她將會為我做任何事，並竭盡所能達成目的。像是「這行不通」、「你不能這麼做」之類的話，我不曾在生命裡、也不曾在任何一天中聽到。我母親——一個幾乎對於法國號一無所知之人——拿起了電話，幫突然對法國號感到癡迷的兒子，與音樂學校約定了時間。

§

哥廷根有兩間音樂學校。打完電話後的幾日，一九九五

年秋末的一個午後，母親從幼稚園拎走了我，帶我到了稍稍遠離市中心的那間音樂學校。那是一棟介於鞋店與超市的老建築，外頭有一座小庭園，內部有著偌大的木製樓梯，我倆爬上二樓時還卡茲卡茲地響。接待室的風格像是混和了工作室與遊戲間；牆上掛著親手繪製的圖畫，窗前擺放著用栗子做成的小人偶，有個放置布偶的籃子，以及堆放在角落的玩具積木。每位老師都有自己的教室，那裡有吉他老師、鋼琴老師，當然也有法國號老師，後者也教小喇叭和直笛。音樂學校的女院長引領我們到她的房間：那裡除了一台小型的老舊鋼琴及沙發之外，幾乎空空如也。我的老師站在裡頭：他身材高大，禿頭，有著一雙大手，醒目的肚子上撐著一件針織衫，充滿善意且說話平穩低沉，活像隻脾氣很好的大熊。女院長向他介紹了我們，並在我疑惑的目光下開始玩起了木琴。

有兩位老師同時照料我，也許有點不太尋常；而我自己也不是個尋常小孩，但並不是指我沒有手臂這件事，這根本無關緊要。在這之前我母親根本就沒有提及任何關於身障的事。大多數人都會認為，一旦我出現在某處，便要持續面對別人的反應或一些疑問。事實上，在我與他人的邂逅中，有百分之九十九都不屬於上述的情形。我的經驗告訴我，每個人都有各自的理解，但是對此都三緘其口。比如我現在的法國號老師，

我已經與他合作了七年，但時至今日，我們不曾對我沒有手臂這件事談過任何一個字。

　　類似的情況發生在音樂學校的某個午後。當時我才四歲，只在腦袋裡想像過法國號是如何被吹奏的，這也是個不尋常的案例。然而就如同先前發生過的木琴小插曲一樣，我沒有因此改變自己的執著，而女院長也不想一開始就造成彼此的衝突。於是她拿出了第二項樂器：一隻沒有按鍵的郵號，上頭還有個很大的吹嘴。「來，你想要試試看嗎？」這位好心的女士鼓勵著我。我坐到地板上，用腳拿起了這東西試著讓它發出聲音。結果出乎意料：雖然不能說是一個樂音，但我起碼發出了一道聲響。在場的三位大人——包含一直隨侍在側的母親——似乎都認同了這個聲音。

　　但我自己卻不這麼想。到現在我還記得，當我憤慨地坐在地板上，笨拙地想弄出一點聲響時，腦子裡想的是：「我雖然才四歲，但我並不笨。」我的不滿似乎傳達到了他們身上。很快地，那支郵號便消失在某個角落裡。之後法國號老師從袋子裡拿出另一件完全不一樣的東西：一支供成年人使用的B調法國號，帶著閥鍵和正常的吹嘴。那是一支貨真價實的銅管樂器。老師彎下腰來跟我說：「來，菲力斯，這一樣可以用，試看看吧！」我於是把嘴唇貼上號嘴，然後吹氣，接著發出了

一個音；雖然不算純淨清楚，帶著一點躊躇與尖銳，但它卻是一聲樂音。這是我用法國號發出來的第一個聲音！在老師的指示之下，我再次把嘴唇靠上，稍稍調整一下姿勢，又發出了第二個聲音，這次聽起來有點顫抖跟不安，但也是一個樂音。我的老師於是嘆了一口氣起身說道：「好吧，菲力斯就學法國號吧！」那時候的我感到一陣心花怒放。

§

依據老師的指示，接下來仍然還是試驗階段。因為我需要一支屬於自己的樂器。我手上的這支，是一支簡易的 B 調法國號；與大人所使用的相同；若不考慮法國號老師為了防止在地板或地毯滑動而黏在上頭的膠帶，還是欠缺某些特殊配件。我把它帶回家裡，上課時再一起帶來，並且每天練習五分鐘。再多的練習便超出我當時的肺活量跟肌肉的負荷。

每天學習五分鐘，這對於一個幼稚園孩童來說，聽來頗為愜意。但是為了能夠讓它發出真正的聲音，我還需要持之以恆的練習。畢竟這不像鋼琴一樣，只要按下琴鍵、咚一聲，就可以得到想要的樂音。這裡所指的樂音，或者精確地說是「自然音」（Naturton），在概念上有點複雜。簡單地說，我在吹奏時經由調整，空氣會通過我的嘴巴再與嘴唇產生振動，發出一種在學步車裡的幼童都認得出來的噗噗聲。這樣

的振動會透過樂器得到加強與美化，便會得到所謂的自然音。然而真正的問題在於，吹奏者必須透過對肌肉的調整，才能正確地發出泛音列（Naturtonreihe）裡頭的自然音。在數個樂音彼此相連的進階領域，這會更形困難。吹奏的失誤率與樂器的構造緊密相關，亦即視其長度而定。如果有人把這樣一件帶著喇叭狀開口的環狀器物弄直並展開，將會得到一條近四公尺長的金屬管。對法國號來說，自然音並非彼此相連，所以一個不留意，便會產生出不正確、也不乾淨的聲響。用我們這個領域的行話來說，就是「破音」（Kiekser）。這算是一種樂音上的接觸不良，有時極其有趣，但大多時候並非如此；這樣子的怪聲怪調，讓人們很難不聯想到青春期的變聲階段，而這兩者確實有著非常相似的地方。讓我們回到概念的解釋上：由於法國號自身的大牌性格，演奏者們也替這項樂器取了個綽號，我們喜歡稱它「幸運螺旋」。要跟一個五歲的小孩解釋自然音的意義，效果自然有限，但我還是能夠練習它。

我母親於是每天陪我坐在兒童房裡，床舖旁邊是紅綠色的簾布，後頭則是藏放著我的玩具跟《大象小花》[7]的錄音帶集。我的玩具比法國號更讓我著迷。特別是那些我常常拿出來

7. 《大象小花》（Benjamin Blümchen）是德國著名的卡通連續劇與兒童有聲書。

聽的卡帶，那可是我的最愛，雖然事後總留下一團糾結雜亂的磁帶。諷刺的是，在法國號的發聲練習上，雖然不會有惱人的磁帶，但是也一樣不太成功。母親從一開始就陪在我身旁，引領我正確地拿取跟吹奏。但在必要的時候，她也會和藹地對我說：「喔、菲力斯，這不是正確的音喔。」

　　這種事情司空見慣。練習法國號就像是在爬繩梯：只能先從一個音開始，也就是從最底下開始爬起。當你不再感到晃動且確信安全無慮時，才能練習下一個音與第三個。能夠作到這一點時，才能練習音階，而且每一個發出的音都必須沒有停滯與抖動：一、二、三，然後再反過來，三、二、一。一直到將近九個月之後，我才能流暢地做到這點。

　　這種情形或許是因為我的年紀，但更可能是由於我的意願所導致。從一開始，我就像是我的法國號一樣性格多變。在某些日子裡，我會自願地坐在床頭練習，但其他時候，我的腦子裡有許多更棒的點子。比方說讓我的軌道車任意奔馳、亂按別人家的門鈴，或是用水管噴濕隔壁鄰居家的小孩。我算是個典型的陽光男孩，總是動個不停，在社區裡頭亂竄。安靜坐著絕非我的強項。（坦白說：那時的我從沒這樣做過。）有些人會認為，我一定是個努力不懈的小孩，法國號被放在搖籃裡，每天練習到最後一刻鐘。但如同之前已經提過的，這

樣的練習對於我當時的體力而言根本不堪負荷。除了練習法國號之外，我喜歡做的事，其實就跟一般的五歲孩童沒有兩樣。想成為職業音樂家的志向，是在整整十年之後才出現的。在這之前我喜歡法國號的程度，不會勝於遙控車與火車模型；而我的老師與其說是位嚴師，不如說更像是里拉熊[8]。從這些描述裡不難了解，我根本不是天才兒童。

成功地發出 C 到 F 這四個音，是我耳朵聽到的一個小小奇蹟。這對於法國號演奏者而言是一小步，但是對於我這樣的小男生卻是一大步。直到我可以在自然音的變換上吹出正確的音，則又是好幾個月之後的事了。這段時間，我多半用來練習我的嘴唇：把嘴唇拉平，將下巴的肌肉往下壓，調整鼻子下方的肌肉，而且嘴唇要能夠在中間振動。這聽起來頗為複雜，但就像是五歲小孩模仿汽車發出噗噗聲一樣不費勁，想像一下學步車的情況吧！

畫五線譜對我來而言是更形困難的任務。在我的藍色樂譜本裡頭，盡是胡亂塗鴉的圈圈和鉤鉤，這些與其說是音符記號，其實更像是過度肥胖的蜜蜂。在這方面是看不出我在音樂

8. 里拉熊（Li-La Launebär）是德國 RTL 電視台自一九八九年於週日播放的兒童節目。故事主角是一隻詼諧有趣的熊以及主持人梅地（Metty），每回他們倆都會進行有趣的冒險活動。

上有多少才華。總之，音符記號是我的死穴。我從沒上過團體班，老師在每次的個別指導後，基本上都會給我規定新的回家作業。但實際上，都是母親透過她以前在學校所學的知識，幫我把黑色的音符記號翻成簡譜：C-D、C-E、C-F 等等。唯獨 B 這個音，我總需要更多時間來練習。

<center>§</center>

我對音符記號的厭煩，或許還來自「音」的本身。因為我超討厭兒童歌曲，而且是極其厭惡。半年之後我練習的頭一首樂曲，叫做《我的小鴨》（Alle meine Entchen）。這首經典童謠的第六個音，也就是唱到「游在……之上」那裡的 A 音，對我來說真的是太高了。於是我很機伶地透過自己的作曲能力來取代力量上的不足。也就是說：創作自己的旋律。如果那是一位天才兒童所做的，大概會被視之為「即興創作」而被接受，不過我的老師旋即盯著我的練習、低沉地說道：「菲力斯，這個音不對耶。」

我的詮釋很少被接受，而我也鮮少被這些小孩子的玩意兒吸引，我就是沒辦法忍受這首樂曲。在哥廷根的「盧米耶爾」（Lumière）戲院裡，我舉行了有生以來的第一場音樂會，演奏曲目除了《布穀鳥與驢子》（Der Kuckuck und der Esel）之外，也包含了這首哀傷的小鴨之歌。幸好學齡

前兒童對於演奏會前的緊張，感受的其實不多，音樂會算是相當成功。但是在這之後，我很確信，不要再有兒童歌曲了。絕對不要。「兒童」歌曲？我已經六歲了耶！再有這樣的東西，我會在地上挖個洞跳進去。

這種情感上的噴發很少發生在我的老師身上，像是其他人一樣，他默默地接受這一切，但這造成我們彼此在音樂課上都變得不那麼輕鬆。兒歌的優點在於其旋律可以一直被記在腦海裡，讓演奏變得容易。由於我的固執，老師開始提供一些比較短小、適合法國號的作品，或是一些不知名作曲家的圓舞曲。這些我不認識的樂曲很可能只是來自於捷克（Tschechien）或波蘭（Polska）的兒童歌曲，不過它們起碼達成了下列目的：我不再試圖以我的法國號大膽地反抗。就像是一開始所說的，四歲的孩子可能相當頑固，但六歲的也是。

在「盧米耶爾」的演奏會之後，我還陸陸續續參與其他表演，有一些是在地方上的安養院，這些演出都是由音樂學校籌劃且不收取任何費用。從這些活動中，都看不出會有成功音樂家生涯的徵兆。我當時十分輕鬆地看待這些表演，我們走上舞台，前方坐著許多聆聽演奏的人們，表演完一鞠躬，大伙各自散去。

假如我當時還有表演的胃口，那頂多會是在觀眾鼓掌的

時候。但與其說是我渴求熱烈掌聲，不如說在掌聲之後我才開始認真起來。我有一段一九九七年在哥廷根的演出錄影。當時，音樂學校的某位人士拿起錄影機紀錄下這些經過：我是如何在身形高大的老師陪同下吃力地走上舞台，兩個人各自拿著法國號，盤著腿在木質地板上坐下。我們周圍有數十個家庭和他們的孩子，演奏廳裡幾乎沒有任何多餘空間。小孩子在墊子上滑來滑去，但還算專注地想聽聽看音樂學校的學生們能變出什麼把戲。

我們以《美麗女孩》（Bella Bimba）[9]當作開場曲目，我也跟著一起吹奏某些部份，但是我的部份演奏得乏味無趣，真不知道我當時在想些什麼。在演奏完最後一個音符之後，我抬起頭來想知道觀眾的喝采夠不夠熱烈。顯然我對這整件事開始覺得有點雀躍。要演奏的第二首樂曲，正是《月兒升起》（Der Mond ist aufgegangen）[10]。這一次，我在音樂上的表現比前一首要好上太多，人們可以清楚觀察到我努力地吹奏每一個音符，或許是因為我在第一首樂曲結束時得到的掌聲還不夠吧！

9. 義大利傳統民謠，Bella Bimba 原文即意指美麗的女孩。

10. 《月兒升起》一曲為德國民謠。歌詞部份是德國詩人克勞迪烏斯（Matthias Claudius）於一七七八年寫下的同名詩作，在德語世界中廣為人知，並有不少作曲家為該詩譜上旋律。目前通行的版本，是由舒茲（Johann Abraham Peter Schulz）於一七九〇年所譜成。

來自於觀眾的噪音變少了，人們安靜地聆聽。我重複了這首月光曲，我的老師則在第二輪的時候加入演奏，突然就在這個美妙的瞬間，整個演奏廳都充滿了法國號的飽滿樂聲。當最後一個樂音還尚未完全消逝，我驚覺到喝采之強烈，讓我幾乎倒吸了一口氣。如雷掌聲中，我的樣子看起來真是滿意極了。

§

第一次吹奏出四個連續自然音、學會第一首樂曲，以及頭一回得到的掌聲。回首過往，都與這支對我人生留下烙印的樂器有關，但我當時對此並沒有太多想法。什麼樣的幼稚園小孩會有成為法國號演奏家的念頭呢？那時候的我覺得，成為爆破專家真是棒透了，要不當個飛行員也不賴。法國號只是項娛樂，是我在音樂會時連同我的大熊老師一同上場時用的，之後便鎮日被棄置一旁，如此而已。還是老話一句，我的童年時光極其普通。我的母親會把報紙撕下來放在透明袋子裡，即便上頭只有半句關於我的演奏資訊。但是她不認為，我會比在音樂學校開心演奏做得更多。

這個看法延續了很長一段時間，而我自己也是這麼認為。家裡有一張莫札特（Wolfgang Amadeus Mozart）的音樂CD，裡頭是這位著名音樂家所寫下的四首法國號協奏曲中的兩首。當我還小的時候，偶爾會去聽聽這張CD，但不曾真正

做些什麼。對我而言,世界橫跨在唱片所流淌出的音樂以及我所粗製濫造出來的東西之間,不可能將兩者都等同視為「法國號演奏」,因為彼此間的差異實在太大,我認為這是兩種完全不同類型的東西。幾年之後,我在十歲時,才膽敢嘗試莫札特的協奏曲;母親則是繼續收集著她的剪報,如今這些剪報已經塞滿了她的資料夾。至於莫札特的法國號協奏曲呢?我在心裡早已多次演奏過了。

身體的感受

Eine Frage
des Körpergefühls

有時候，一片麵包硬皮也會變成大災難。就像是二○一二年的春天，在哥廷根家中吃晚餐時所發生的一樣。正當我為麵包塗完奶油，準備大快朵頤之際，一陣短暫、強烈的刺痛在嘴巴裡發生，簡直像是咬到了自己的舌頭般。事實上當然不是咬到舌頭，而是有一小片麵包刺在我的下顎。我沒有太多遲疑，等到疼痛過去便又繼續吃我的東西，完全沒料想到，我會因為這件小事，付出了數週無法工作的代價，而且還喪失了一次演出的大好機會。

§

我的身體必須在任何時刻都能維持運作，需要完全在我的掌控之下。這不僅是我人生的基本要件——對於任何一個專業音樂家而言都是，同時也是我的一大願望，不僅僅是演奏法國號時所奮力要維持的東西。我們又回到了意志這個主題上。我力圖擁有強健的體魄及力量，使得我所謂的支撐力——亦即演奏時能提供所需氣流的上肢以及臉部肌肉，能夠在演奏時產生實質上應有的支撐功能，讓我能夠挺過像是第二場理查·史特勞斯音樂會這種艱鉅的任務，而我也能藉此繼續工作。我的身體若是有點伸展不開，我會盡可能去調整並彎曲它直到我想要的狀態。我十分喜歡這項活動。不僅在演奏法國號時如此，在運動或開車時，我也會試圖掌控一切，並在確切

的事物中證明自身的存在。

例如一次這樣的旅途：假定我與人相約在漢堡（Hamburg），碰面時間是上午十一點，並且知道這段兩百七十公里的路程從哥廷根出發需要花上約兩個小時。我會進入我那台深藍色轎車的駕駛座，並設定導航系統的到達時間是十點五十八分——不包含停車跟上樓。之後我便開車出發，並依照自動導航的指示行駛。一路上，我都緊盯著機器上頭的螢幕指示。在十點五十七分時，我的腳放在油門上、一踩到底，身體因為加速度而往後仰。我一直維持著我在導航系統上設定的節奏與速度，直到十一點時走進我與人相約的地方，並接受人家的祝賀．「你開了兩百二十公里的路，到達時分秒不差……。」荒謬？有氣概？還是浪漫？這些形容我都理解，但我就是覺得這一切真是棒極了。一整個上午我都還沒有如此興高采烈過。

有這樣的歡樂高潮，就表示也有過悲傷低潮，甚至是情緒觸礁。我這裡特別指的是我的完美主義，而且不單單是每回的法國號演奏。我舉個例子，當我走進一個房間時，我會在第一時間看時鐘——如果那裡有的話。而我若是認識某人並到他的公司拜訪，肯定更是如此。很多人對我的第一印象會停留在我的眼睛或握手的動作上，後者對我而言只是形式上的禮貌；

在我還沒盯著對方的瞳孔以前，我還是寧願瞧一下時鐘或手錶。若是時鐘慢上四分鐘，我就必須克制住即將升起的怒火：「又是這樣……。」如果連分秒都走得準確，即便不是電子式的鬧鐘，我也會感到心中一陣暢快：「Yes！又有一個和我一樣精確的傢伙。」

也難怪在我家裡，我周遭兩公尺之內就有四個計時工具：牆上、音響上、舊式的落地鐘，以及我的腳踝上。我難以描述的是：與他人的每次約定中，當我按下門鈴，看著藍色的數字從 10：59：49 變成是 10：59：50 的時候，是最後那項計時工具賦予了我上述的歡欣感受。就是在這樣精確無誤的時刻，一切是如此美好。就像之前所提過的，健康的熱情與病態的強迫之間可能相當狹窄，而我則是開心地沿著後者的邊緣在跳躍。如果一切都如預期般出現，那真可謂是美妙至極。

<p style="text-align:center">§</p>

我的身體有點像是我的第五台收音機鬧鐘：一台我可以期待的、絕對精確的機器。會如此形容，是因為對於法國號演奏者而言，身體就像是樂器的延伸部份，亦即對樂器的支撐。而鼻子以下的所有臉部部位，在驅使樂器發出聲音時，更是深刻影響音樂的品質。也就是說，我必須調整所有事物，

使其能夠與我配合，即便是在處理日常瑣事的時候。這聽起來雖然平凡無奇，但可是件大事，而且從早餐就開始：奇異果搭配塗上巧克力榛果醬的小圓麵包，對我而言便是一大禁忌。柑橘類水果的酸味，會使得口腔的感覺變得混亂，進而影響到我對身體的感受；一片鳳梨所引起的一丁點舌頭刺痛感，多數人會不以為意，但是我對此卻感到特別的不適。在演奏時所造成的影響，就像是頭暈時還去跑步一樣，雖然能跑，但卻是一團混亂。我平時感覺軟的東西，這時候卻可能變成是硬的，或者兩者顛倒。這種觸覺上的錯亂會一整天都讓我神經緊張。我對水果沙拉絕對是敬而遠之。

類似的情況也會發生在一大盤美味的烤肉串或是拜訪亞洲友人的時候。我喜歡吃辣，但若是傍晚有音樂會，從中午開始我就不再進食辣椒或是法式芥末，只要香蕉就夠了。此外，較大型的音樂廳通常可以提供音樂家們一些小型餐點，但即使有好的胃口，也可能被弄得很糟，例如某些辣味的匈牙利燉肉。我始終都遠離這些用餐地點。

一般而言，我跟同事們會在演奏結束之後再行用餐。當職業音樂家有兩個很大的好處，一是可以睡懶覺，其次是可以在晚上正常用餐[11]。在吃下一大堆東西或是攝取脂肪之後，身體會變得懶懶的，注意力也會不夠集中，因此選擇沙拉或

肉類會有明顯區別。不過相較於酒精來說，肉類還算是好的。像是啤酒、紅酒與調酒之類的酒精類飲品，即便已經從酒吧喝得醉醺醺回來後過了很久，仍會讓人在吹奏時特別感到不適；只要一小杯，就足以讓你的空間平衡脫離掌握，飲酒人士大概能理解我在說些什麼。而一開始就因為酒精所造成的肌肉不自主顫動，雖然幾乎不被察覺，對於法國號演奏者而言卻是真正的大麻煩。顫抖的雙唇難以產生純淨的音色。

　　由於酒精的影響及副作用，我總是會定期陷入兩難局面。音樂家們晚上總是會上酒館小酌一番，對於這份工作而言，夥伴們是最重要的；但同時也會有難以預測的尷尬情況發生。例如我們會認識到同事私底下的樣貌，但我們其實並不想一五一十地知道這些樣貌。比方說，我正在跟某位鋼琴家進行巡迴演出，在某場音樂會之後我倆一同到附近的酒吧喝一小杯睡前酒。他點了一杯紅酒，酒吧感覺很不錯，時間越拖越晚。當服務生問我們還需要些什麼時，他又續了一杯紅酒，我無意間意識到：哇！這傢伙開始喝起來了。請問我現在該怎麼做？

　　音樂是無法被預先精密規劃的。我們必須聆聽、保持

11.　在德國，人們在晚上八、九點才開始用晚餐是常有的事。

機靈、在幾秒的時間內做出回應，並且在看不見的情況下也能掌控樂器。就像是處在被催眠狀態，在腦海中彷彿有一部正自動播放的電影。酒精則是會破壞這種感覺，使得這位音樂家無法在第二天的排練中正常發揮，我也很難對一位年紀五十歲的人發表一場關於飲酒及其負面影響的長篇大論。於是，剩下的是一位敢怒不敢言的法國號手，以及一位依賴酒精的鋼琴家。之後兩個人沉默無語地回到旅館，我真心希望這是最後一次。

面對這種狀況，基本上我只能夠選擇是否繼續彼此的合作。這不僅是種代價高昂的奢侈行為，面臨這種對立時，我多少也曾感到有些不安。相較於看到醉醺醺的夥伴，必須與他們分道揚鑣，讓人感到更不自在。如果飲酒這件事能夠以某種方式被避免，而不用固定上酒館的話，一句簡單清楚的解釋，有時就會有所幫助。一旦我們都清楚，事情是對事不對人，透過彼此尊重，大多數的衝突都可以被化解；而尊重，也是彼此在工作時能維持平等地位的先決條件。

不過，我還是執行著對自己的零容忍政策：絕不飲酒。一方面，這是為了不打亂身體的感受力；另一方面，是因為我迄今仍不覺得有做這件事的必要。我寧可喝開水或是氣泡礦泉水。我對於後者的氣泡並不太介意。但是有些法國號演

奏者即便口渴也不會去碰，因為他們認為，氣泡礦泉水會讓口腔變得乾澀。

也許我該順便提一下，在我這行職業裡，確實有一些人格外敏感。

\S

一旦涉及到與溫度有關的東西，我也會變得敏感起來。冷食我沒問題，冰淇淋也還能忍受，但是熱食卻會讓我感到害怕。我無意招喚二度燙傷的恐怖景象，單單影響到感覺的熱度便已足夠。特別是某些剛出烤爐的美食，例如新鮮的焗烤通心粉，便會帶來一定的風險，這是因為起司跟油脂會維持燙口熱度的緣故；而高熱的油脂也會從身體抽取掉水分，帶給身體感覺負面的影響。

除了用餐時間之外，我也會持續遇到類似的問題。因為工作的緣故，我必須時常搭乘火車或飛機旅行，這算是挺幸福的一件事。我本來就喜歡在外頭走動，如果車廂或機艙不是因為空調的小問題而把皮膚的水分都吸乾的話──我每次都會遇到這種問題，因為我比黴菌還需要濕度。當我把嘴唇貼上法國號的吹嘴時，我是與一片金屬進行接觸，這樣的接觸總是帶著變化。這意思是說，為了維持靈活度，我的嘴唇必須能夠沿著號嘴滑動。舌頭或嘴唇若因為缺乏水分而無法沾粘在上頭時，

災難就來了。空調的空氣讓嘴唇變得特別脆弱，下火車或飛機時，嘴唇要不是變得乾裂、產生隙縫，就是喪失了緊實度，感覺像是塊癱軟的布丁。這兩種結果對我而言是如出一轍：這些部位都不能妥善地進行滑動。而我必須想方設法，使得吹奏不會受到太大的影響，不然整場音樂會就只能悲慘地宣告結束。

在這期間我必須設法控制肌肉，比方說一直吹奏中音域的音以及微弱音。多虧這類的暖身技巧——不管是透過柔和的或是激烈的方式，都使得我至今皆能挺過空調的襲擊。

我唯一不能控制的，是表演前的興奮。當我感到緊張時，一切都會變得毫無章法，使得我必須躲進廁所裡頭。但即使我身處在這種地方，內心依舊強烈起伏，周遭環境對我的影響微乎其微。由於這種不安只發生在我的內心，因此我很難去說明，這樣的內心印象是否實際上便是如此，以及我的身體是否持續了這五分鐘的激情。

情況已經說明得很清楚了，即使沒碰水果沙拉，我的身體感受還是會有混亂的情況。

§

在家中吃晚餐時，嘴巴裡頭的疼痛可不是內心的想像。疼痛顯然是因為小麵包屑的緣故，它塞進了我下顎前方。由

於我絲毫不受影響地繼續我的晚餐，也直接忽略了小傷口，所以也壓根沒想到要去看診。幾天之後，傷口疼痛發炎，我去了一間診所清理了腫脹的部份。我很幸運，傷口沒有想像中來得嚴重，而且醫生也很高明。透過這個小手術，事情終於有個了斷，發炎的傷口從此不再困擾著我。但恢復期實際上持續了好幾週，比我預計的還長。

這塊小麵包屑讓我過去幾個月想要達成的工作目標大體上都撲空了。

§

我並非沒有呵護自己。對我們這一行而言，休養恰巧是第一要務。維持數小時的相同姿勢讓所有音樂家們都倍感困擾；對於拉弦樂器的樂手而言特別如此，對吹法國號的也是，我們的肩膀總是在出問題。（彈鋼琴的也是一樣。至於小提琴手則是容易頸部酸痛，大提琴手常常背部不適，而樂團指揮呢……全身都是毛病。）許多看我表演的觀眾都誤以為我在演奏的時候必然承受著疼痛，而且容易受傷。因為在表演時，我得把腳趾抬到肩膀高度以便抓到喇叭按鍵，腳跟會置於托架上，此時我的左腳幾乎是呈九十度。除了有時必須調整椅墊位置之外，右腳大部分時間則都是閒置著。另一些人則是會認為，這樣的姿勢對於身體會是一大負擔，但這對我來說其實相當

平常。我不僅可以把左腳抬高半個小時，想要的話甚至可以維持更長，並不會因此感到疼痛與負擔。

我的身體還算年輕，可以經受得起負荷，但也並非總是如此。特別是職業演奏者，無關乎有沒有手臂，可能一年到頭都受到慢性疼痛的侵擾。運動可以改善這種問題，而且越多越好。特別是那些能夠提昇心肺功能的有氧運動項目，例如慢跑、游泳或騎單車等，都十分理想。我則是喜歡在自己的房間裡做交叉訓練，以便盡可能訓練身體的各個部位，例如軀體的部份。我也常散步，雖然這聽起來有點古板。高空彈跳感覺很刺激，但是風險太高，所以完全被排除。由於有受傷的風險，所以滑雪也不能列入考慮；雖然很不甘願，但是在滑雪板上真的很容易扭傷膝蓋。其他的管樂樂手可能覺得無關痛癢，但是對於用腳演奏的我而言，可是會演變成大災難的。

我並不是個神經兮兮的人。相較於擁有美腿的頂級模特兒，我並沒有為我的肢體投下鉅額保險，總之目前沒有。我也沒有定期做全身檢查，雖然應該要這麼做。或者，每個月都去拜訪家庭醫師？不、謝了。

會如此行事的原因，不僅是出於我對運動的高昂興致，也是基於我對於自我修復能力的信心。當然，弄斷了腿或是感染流行性感冒並不會簡單地自我康復，但我也不會因為被

刀子刺到，就立刻衝進隔壁的藥房。我的嘴唇就是一個很好的例子。它連接了身體與樂器，因此必須像是密封罐的橡皮環一樣地貼在喇叭吹嘴上面；為了讓嘴唇更加靈活，肌肉與纖薄的皮膚必須夠強健。

我們吹奏管樂的音樂家們常會這麼說道：「今天未能保持在最佳狀態！」例如在嘴唇過硬的情況下，不知情的聽眾們可能會意外地感到惱火。我的嘴唇則是長期以來都維持在極佳狀態，即便在嚴冬裡也不會有裂痕與傷口。不過這並不是因為我使用了特殊的護唇膏，恰好相反，我不塗抹任何的軟膏、萃取精華或是乳液。我的作法皆有其信念與理據，理由如下：嘴唇在自然的情況下會自行分泌油脂，上頭有控制皮脂腺的接受器；若是在上頭塗抹保養品，將會打亂嘴唇的自然循環，並阻擋身體的自我修復。以前我也會塗抹不少東西，但從某個時刻開始便不再這麼做。這段適應期會持續很長，且讓人感到有點不適，但是不妨試一次看看。我的許多友人，不單單是音樂夥伴，都沒辦法做到這點而半途而廢：「菲力斯，不行了，都滲血了。」確實會，我也曾經如此過。但是當身體發生疼痛時，人們要做的不應該是掩飾掉疼痛，而是幫助身體自行修復。也就是說，嚴格禁止塗抹護唇膏，直到身體的機能能夠提昇油脂的分泌而達到自行塗抹的效果。這確實需要對於

疼痛的忍受力及耐性。

§

　　必要的話，我可以忍受疼痛，也會耐心等待。發生在春天的那次麵包屑穿刺事件，讓我的下顎考驗著我耐性的極限，造成我不得不放棄近半年的工作。傷口本身並不是太大，但可惜傷口是在我的下顎跟牙齦上——還包括被拔掉的牙齒，這使得我有很長一段時間不能夠再碰法國號。只要我一吹，頭部就會產生壓力，讓傷口的周圍再次撕裂。就像一個壞了的氣球，一點小裂縫就會讓空氣流出。

　　直到我能夠再次練習，已經又過了好一個月，這個月真足讓我度日如年。就像某些從事高強度運動的選手一樣，我們面臨了相同的問題：骨骼與肌肉系統——對我而言是使樂器能發出樂音的肌肉部位，開始迅速地鬆散。在戒除了數週的法國號之後，我沒辦法再以最大的力度吹奏，而必須緩慢地先從以前的等級做練習。但這對於國際競賽而言真的是太慢了。針對這場賽事，我事前已經做了數個月的準備，並且預計在八強賽中演奏海頓（Joseph Haydn）的第一首 D 大調協奏曲。我不得不放棄比賽，我將缺席這場帶來聲望以及優渥獎金的音樂競賽，也許還喪失了與未來資助者的合作機會。這雖然讓人氣惱，但事情卻無法改變。我的下顎必須在麵包屑的兇惡攻擊

後趕緊恢復。萊辛[12]這一句話寫得多棒:「有麵包才有藝術。」

他或許不知道,他說得有多麼正確。

12. 萊辛(Gotthold Ephraim Lessing,1729 ~ 1781),德國十八世紀重要詩人、劇作家以及美學理論家。德國啟蒙運動的代表性人物。

我的頑皮童年

Gipfelsturm-und-Drang-Phase

我的父母從沒想過要替我安排特教方案。他們確信，這個男孩會進「正常的」幼稚園、以及「正常的」小學。就這樣，沒有其他計畫。對於特殊的輔助課程或是任何類似的東西，他倆都毫無興趣。這是為何？我小時候其實不笨，而且還是個相當伶俐的小傢伙。我周遭的某些人，對於我的未來做出了一些悲觀的預測，認為我的未來會相當艱困；最遲到了青春期階段，可憐的菲力斯，這個怪胎，一定會受到其他人的嘲弄。之後的結果是：被預測的事發生了，但是順序倒了過來，是我逗弄其他人。我顯然不是個自慚形穢的小孩。這或許是因為在我樂觀的天性之下，我迅速地掌握了我內在的一個基本原則，這個原則多次證明了自身的正確性——

　　你是什麼或看起來像什麼，並不重要；重要的是，你如何展現自我。

　　誰要是給予別人脆弱的印象，便是提供了遭受攻擊的極佳目標，沒有人會比小學生更懂得這一點。這並不是說孩子們卑鄙，而是因為他們本質上是真誠的，所以可以迅速看穿別人。而問題就出在這。我是個在鄉村長大的孩子，這裡的同學未必個個都很聰明，而且還會欺負身體不方便的孩子，但我後來常聽老師與其他同學的父母說，我當時就會直接和這些同學坐在一起；實際上，我很快地就和這些腦袋不太靈光的同學

玩在一起，未曾被取笑過。在胡鬧的時候，我還常常衝第一，這不僅給了我極大的樂趣，也讓我在班上的人氣急遽竄升。可以這麼說：如今我打響了自己的名號，但在當時我便已經有了自己的聲望。

§

我在小學裡由於活力與熱情所建立起來的聲望，主要是作為班上的開心果所贏得的。若是不考慮我在大人面前的行為，小菲力斯算是個快活、大嗓門的孩子，之所以會進教室上課，是為了讓自己的創造力得以釋放。當然，做的都是課業以外的事。開始學習寫原子筆的時候，對我而言可是樂事一件，因為同時會使用的還有文具盒裡頭的筆型修正帶，修正帶的尾端可以完美地被取下。這可是件十足有趣的玩意兒，一個適合小圓球的吹管……。

很可惜我的工藝作品沒有得到應有的迴響，我的女老師對此是這樣回應的：為了讓我能夠稍微受到控管，她把我一個人單獨隔離，不讓任何人與我同坐，包括我最好的朋友。之後我一直在她的耳邊哀求：「在學校如果沒有鄰座同學，簡直是有害身體健康。」後來我的願望達成了，只是和我當初的想法不太一樣：我身旁竟坐了一位女孩。一位女孩！以我當時的標準來看，身旁坐著一位異性，是最乏味且令人神經緊

張的事，結果還是一樣是有害身心健康。卡洛琳（Caroline），這是我座位旁邊女孩的名字。她是個有著完美教養的小女生：整潔、有禮、而且認真學習，會是一個對我有正面影響的女孩子，起碼我的教師是這麼希望。當學校裡的東西應該整齊地放置在板凳上的右邊或左邊時，我偏偏會忽略掉這樣的規定，直到卡洛琳自動自發地幫我的忙。今日讓我覺得十足窩心之事，在當時卻是令人感到生氣。她對我而言是個太過安靜的女孩子，因此把我內在的歡樂也一併剝奪了。要如何才能跟這樣一位模範生合宜相處呢！？我的座位旁邊需要一位夥伴，但不是像她這樣子的！我很快地意識到，這位小姐必須離開。但我的老師可不是光靠爭辯就能夠應付得了的，所以我得用一點小技倆。

可憐的卡洛琳有蜘蛛恐懼症，我可以善加利用這點。每當看見這樣一隻小蟲在爬行，她就會驚恐大叫。教室的塑膠地板，配上堆滿灰塵的牆角，對於這些具有纖細長腳的紡織工人們而言，就像是個藏污納垢的理想居家環境。有一次下課，我極具創意地收集了好幾隻這樣的活生生蟲子；然後趁沒人注意，把牠們放進卡洛琳的麵包罐裡。一開始什麼事也沒發生。有一回休息時間比較長，我跟我朋友們站在學校的活動場裡，突然間刮起了一陣驚天動地的旋風：卡洛琳從大樓裡踉蹌跌

出，一邊跑、一邊驚聲尖叫。這位可憐的小姑娘完全無法冷靜下來；我相信，這是她人生最驚恐的時刻。而作惡之人卻是和他的夥伴們站在一旁，不可自拔地大笑。我知道，這步棋確實不友善，但是我的計畫順利地進行，即將要進入完結篇。我不只是要讓她受苦，還希望盡可能地擺脫她。這之後我利用機會想讓她知道，事情之所以會發生，要怪她的座位：「就是這個位子會讓蜘蛛會跑進妳的書包裡。」我一邊說，一邊掛著極富經驗的嚴肅表情。

我心底認為，她並不會聽信這些鬼扯。但後來我座位旁的這位女同學相信，在這次的事件中，有一隻蜘蛛打開了她的麵包罐、爬了進去，然後再把蓋子蓋起來。這應該只有蜘蛛人才做得到吧，而不是要死不活的小蜘蛛。但卡洛琳相信了我的每一句話。她眨著一雙大眼，點著頭，隨後向我的老師瓦爾特（Wort）女士不斷哭訴，直到老師心生憐憫，同意讓她換座位。於是，我終於擺脫了這位模範生。而且最棒的是，沒有人揭發我的技倆。其實我應該多利用這點才是，因為你若是一個聒噪的小男生，沒有手臂，大概沒有人會相信你的胡言亂語，特別是這種瞎掰的故事。

對此人們必然會認為，如果有人惹到我的話，我的處理可能不會那樣細膩。我的一位同學，標榜自己無所不知、無所

不能，便常常冒犯到我。這個傢伙常常誇耀自己的聰明，但只要一有人罵他，他就會開始哭。我當時覺得這樣子裝模作樣很討人厭。有一回體育課要進行跳遠練習，這位同學帶了整理沙坑用的釘耙過來，吹噓著自己這回可以跳兩倍遠。我果斷決定，先讓自己暖個身，然後在半途上把他踢進矮樹叢裡。這真是美妙的一幕，這位可敬的同學就這樣背對著我飛進那裡頭，再也沒法爬出來，足以讓其他同學在一旁幸災樂禍。十五分鐘後，這位稍微受傷的同學跌跌撞撞地走來，向一位在沙坑的老師抱怨道：「菲力斯把我推進那裡面！」他沒想到，這讓老師加倍地惱火；因為他不僅做事磨磨蹭蹭，還把事情怪罪到無辜的菲力斯身上。菲力斯根本不可能把任何人推進灌木叢裡頭，這位同學還真是可愛……。

　　有一回在游泳池畔，我把這套詐術發揮得淋漓盡致。我把一位女同學的衣物丟進垃圾桶裡，只是為了好玩。像是之前所提過的，我覺得女同學比回家作業還要來得傻氣。當尖叫聲出現時，老師嚴肅地命令直到揪出元兇之前，所有人不得離開池畔：「除了菲力斯可以離開。」正當我鬆了一口氣時，很遺憾地，班上的一位女同學正好察覺到我，並說道：「就是他！」這算是極少數中的一次，我被人給活逮住。在老師們的眼裡，也許因為我沒有雙手，因此總不怎樣把事情怪罪於我。

在麵包罐事件裡，由於腳不可能像手一般精細運作，我也被當作是羔羊般無罪，當然這只是別人對我的善意。在心中是燃著何種能量，才讓我一再犯下小奸小惡之事，讓我的學生時期留下這堆豐功偉業的呀！但我同時想說的是：自那時起，我便不再幹這種事了。

§

我在這段期間逐漸喜歡上的另一個習慣，是赤腳走路。不單單是在家裡或是夏季的草地上，而是大致上隨時隨地都在進行。孩提時期的我，總覺得鞋子是件很蠢的東西；直到了一定歲數後，鞋子的意義與目的性才慢慢地對我顯露。這大概有點像是帽子的情況吧，親愛的上帝還為此創造了頭髮，可不是嗎？下雪並不能療治我的光腳怪癖，但時至今日，我對於寒冷的感受變得有點兩極化，相對而言並不算敏感。因為腳部的傷害會為我帶來過大的風險，因此只在某些時候才會那樣恣意而行；當我還是小孩子的時候，就無關緊要了。當然，有很多幼童喜歡一直把鞋子脫掉，以藉此得到樂趣，但是我的情況則是與感覺有關：沒錯，把腳塞進皮鞋裡，是為了要讓我感到舒服，但今天你會因為戴著手套很舒服，就整天戴著它嗎？結果是：我的父母極力地要幫我穿上鞋子，而我則是儘快脫掉它們。即使我的兒時玩伴娜米（Naemi）在一旁

告誡我：「不穿鞋就不能出去玩。」我還是依然故我、無可救藥。不消三公尺，我已經不曉得鞋子身處何地而繼續跑我的，那東西現在到底被我遺忘在哪個地方，我也毫無興趣知道。這種事情蠻常發生的，因為我老家外頭就是十足柔軟的草地，所以我會待在那裡、用雙腳一直跑著，而鞋子的事便拋到九霄雲外去了。某個傍晚我回到家，從母親那裡看到疑惑的眼神，我才意識到：我的鞋子呢？於是，她便夥同我父親一起到外頭尋找，直到在一團泥巴裡找到鞋子，並把它扔進洗衣機內。之後我的那雙鞋子還在那裡擱了好幾天。

有一次，我母親幫我買了雙《菲克斯與福克西》（Fix und Foxi）[13] 帆布鞋，並把它跟我的玩具們擺放在一起，希望我可以藉此多跟鞋子發展友誼。這只成功了一半：我很喜歡穿上我的狐狸鞋，只因這兩隻鞋子很相配，而且會發出聲響；在玩完了之後，我便會立刻脫掉，當然更不會穿著跑。每當我討厭鞋子的時候，母親總是要特別付出心力面對他難搞的兒子。而我當時對此卻毫無體會。

我知道，要我穿著鞋子對她而言不是件容易的事；然而在穿上鞋子之後，我竟又開始夥同其他人一起爬上屋頂。

13. 《菲克斯與福克西》（Fix und Foxi）是德國卡通節目，主角是兩隻分別叫做菲克斯（Fix）與福克西（Foxi）的狐狸。

§

　　十歲的時候，我最要好的朋友把我拉到一旁，給了我驚人的建議：「我們應該一起爬到屋頂上。」他父親從事屋頂加工，所以他似乎真的常常上屋頂走跳。他說，從上面看下去，景色真的是棒透了。值得一提的是，我倆當時在胡搞這些蠢事上無人能及，是個比擬天龍特攻隊的完美二人組。理所當然地，我的夥伴替這項行動準備了合宜的裝備：升降專用滑輪組。利用這項工具，他跟我要一同上屋頂；最後應該還是會回到地面上，但不是靠梯子。我對於我們的計畫感到極度興奮，也壓根沒想到懼高症的可能性。在那當下，我們手頭上只有這組升降機，也沒有將我們固定在上面的裝備。在一陣胡猜亂想之後，工程方面極具創意的二人組有了好點子：用繩索綁出像椅子一樣的東西，這樣就可以把我們連接在升降機上面。

　　我們二話不說，立刻執行，我的冒險旅程就這麼開始了。我好友的房間剛好在屋頂正下方，所以他可以便利地穿出窗戶，直接爬上磚頭砌成的屋頂。在房子前的地面，離他約十五公尺的下方，是正在等待著升降機、異常亢奮的我。接下來發生的事，應該算是在哥廷根留下德國境內最年輕攀牆少年的紀錄：我的朋友緩慢地拉著升降滑輪，而我則是在房子外牆上漫步著，幾乎與牆呈九十度垂直，真可謂是克立澤版的蜘蛛人。

直到我踏進屋頂邊緣的雨水槽，攀爬過程算是相當順利。要克服雨水槽需要花上一點功夫，我先把一隻腳跨上去，以便讓自己整個站上這條半圓型的管子。能夠爬上屋頂專家的房子頂部，還能在一小塊安全範圍內活動，似乎是我莫大的好運；如果雨水槽不是那樣穩固，我可能在演完了蜘蛛人之後還得要加演泰山。不過，幸好所有的東西都很牢靠。片刻不到，我也在同一個地方學會了如何克服懸崖。在到達了第一塊磚塊後，我便繼續往上走，並在幾秒鐘之後跟我興高采烈的夥伴一同站在屋脊之上，享受高處的景緻：除了別人家的屋頂外，便是下薩克森邦一大片綠油油的平原。這景緻真是乏味！攀爬的過程才是刺激有趣。之後，我的好友毫無困難地把我放回地面上。

在歷經這次冒險後，我倆都陷入了一種高度的狂熱之中。沒過多久，我們便努力地想爬上各式形形色色的東西。一開始適合的有：又高又漂亮的大樹，接著是小木屋或小棚子，最後便是爬上其他的屋子。我在牆面上晃盪得如此頻繁，後來沒成為窗戶清潔工，還真是項奇蹟。

我很幸運地是在一個相當自由的家庭裡成長。我父母不會過度保護我，也不會絕對禁止我做某些事，不過這項玩過頭的娛樂是個例外。他們告訴了我掉落地面的危險：「你真的該留意一下，如果連腳都沒了，那你便一無所有。這樣真

的很笨。」

§

　　我的狂熱不僅表現在攀爬上，我對於一切的技術與機械也充滿興趣，想知道這些東西是如何運作的。我最誇張的一次，是把一台棄置不用的洗衣機給拆了，因為我想讓裡面的馬達能再次運作；事情進行的十分順利，我把馬達接到另一個插座裡，於是它便持續地跑了好一陣子。從原理上來看，我的小改造運作的相當完美。相較於其他科目，我特別喜歡自然科學。對於學校裡的課程安排，我向來不感興趣。我也試著讓老師理解我的感受，但卻是透過胡鬧與惡作劇的方式，而非課業表現。我的成績起碼都有八十分，雖然也會有更優異的分數，但我對此已是心滿意足。由於沒有人會為難這樣的平均成績，所以大多時候我都蠻自在的。而在例如造紙課程的實物教學時，我則是玩得不亦樂乎。

　　我很幸運，除了課堂上的胡鬧，我的小學老師瓦爾特女士能夠在一旁支持著我。當我的班級第一次進行戶外教學時，便是她建議我帶著法國號同行的，為的是能夠在清晨時叫醒全班同學。由於那時候我還小，還不能一個人妥善地處理這項樂器，於是有一天下午老師親自到我家裡，想讓我母親了解，她可以熟練地拆裝整隻法國號，也能讓管壁的凝結水順

利流出。

　　我與老師於是約定好戶外教學時要做的事：我們要去過夜的學校宿舍有三層樓，最上面住的是女生，中間則是男生。我每天早上應該在一樓用力地吹奏，直到叫醒所有人到餐廳用餐為止。我覺得這真是個不錯的計畫，吹法國號讓我十分開心。不過在搭遊覽車前往目的地時我卻漸漸明白，這份工作有個棘手之處：我必須比所有人都早起床，這我可不樂意呀！不過都太遲了。隔天一大清早，瓦爾特女士就把我趕下床，把已經安裝好的法國號交給我，並在我耳邊溫柔地說：「現在，開始吹吧！」我於是開始吹奏起音符。漸漸地，身旁出現三三兩兩的同學，雖然身著睡衣睡眼惺忪，但終究是醒了。有些人摀著自己的耳朵，但是這並不會干擾到我。我決定在接下來這幾天裡，都依照計畫吹奏我的起床號。即便我不得不早起，但卻很值得，因為我可以真正吹奏我的音符。

　　在學校裡的快樂時光很快地過去，當我升到所謂的高年級時，我不得不換到另一間在哥廷根附近的學校。後者位在社會中下階層的區塊，偶爾會有家長進入教室與教師直接發生衝突的狀況。這兩年我在課業上所學到的，可說是微乎其微。基本上，我並不需要這所學校提供的一切事物，但是後者也不對我造成妨礙。對此我父母親強烈認為我應該換到另一所新

學校，但是唯一的可能性是一所教會學校，而且必須要受洗。所以我父母寧願接受原本問題學校的怪獸家長。

我沒有受洗，也沒有宗教信仰，我的父母也是。他們與教堂的關係並不緊密，大概是因為我沒有加入我幼稚園所屬的基督教教堂之故。他們之間曾經有過劇烈的爭執，原因在於教堂方面無論如何都要指派一名教導員負責我的教養，而我只能遵從其指導、不能違逆。我的母親對此完全無法接受，幸好她堅持到底。感謝她的教育方式，讓我在學生時期學到了比像是多項式除法以及檸檬酸循環更重要的東西——

如果你有想要的東西，便要付出心力去獲得；當你無法得到它時，不要埋怨，而是試著接受結果。我應該以我自己的方式去學習與處理一切事物，既自我獨立又合乎常理，就像其他的孩子一樣。

§

就像之前提到的，沒有人會覺得我內向害羞。時至今日我還是喜歡戲弄別人，而且毫無困難地尋自己開心。在當學生的時候，我便已是如此。最有趣的時刻莫過於小孩子用以下這個標準問題考我：「你的手呢？」有一次我想到了個好點子，我跟我的好友預先針對這種情況編好一套驚人的說法，然後到游泳池找個活生生的人來做實驗。在我們還沒有靠近兒童池

時，就有個小傢伙擋住了我們並問道：「你的手到哪裡去了？」我很尷尬地回頭一看並結結巴巴地答道：「啊，我把手忘在家裡了。」一聽到這句暗語，我的夥伴便有默契地回應說：「喔，不會吧，菲力斯，你又忘了帶呀？這可不行呀！」「現在怎麼辦？你要怎麼吃東西？」我低聲回答說：「沒法吃了。」「帥呆了，那你乾脆餓死算了。」當我的夥伴指責我時，我只能拼命忍住笑意。而站在我們面前的那個小孩子──大概三到四歲，穿著藍色泳褲，帶著跟頭一樣大的浮手──只能目瞪口呆地看著我。我猜，他大概把每句話都當真了吧。不知何時，這位小孩沮喪地拖著沈重步伐離開了，顯然也失去了戲水的興致；但我們在演完這齣鬧劇之後笑得人仰馬翻。不得不說：在當時完全無法預見，我會成為一個嚴肅的藝術家。

§

今天，我成為了這樣的藝術家。人們會說，菲力斯是位太過嚴肅的藝術家；而且由於不斷地在媒體中曝光，他有時會被問到這樣的問題：他什麼時候知道，他跟其他的孩子都不一樣？是否存在某個關鍵時刻，讓他突然對此有了某種覺醒，比方說某個討人厭的玩伴，突然講出撼動人心的一句「你根本沒有手嘛！」的時候。然而這樣的時刻並不存在。我推測，這對我而言像是長久以來就已然明瞭之事，就像人們清

楚知道自己是男的還是女的。我要談的並非是某種侷限性，為了感受這樣的侷限性，我甚至必須設法過上一天擁有手臂的生活。這種轉換並不容易，而我如今也不覺得這種驟然改變會激勵人心。

當我向他人解釋我是如何用腳處理一切事物，以便過生活時，有件事倒是值得留意。像是「過著普通生活」這樣的答覆，對多數人而言似乎顯得太過離奇。直到我去追問那些從我的角度出發，顯得相當不尋常的事物時，我才對此有所領會。比方說當我看著別人寫字的時候，我發現手指比腳趾長上許多，人們用五隻手指握著一隻細長的原子筆，可以隨意地擺弄它，這是怎麼控制的呀？是呀，每個人都可以完美地做到這一點，似乎沒人會對此感到驚嘆。上床睡覺也是一例。我對此有個有趣想像，人的兩隻手臂必然會以某種方式放置在床上，可能一下子放在被子上，一下子放在被子裡；人們翻個身，又會面臨相同的問題。尤其在側睡的時候，一定會有一隻手顯得有些無所適從，不是嗎？

號角之手

Hand im Schalltrichter

並非是人到達了轉捩點，而是轉捩點就這麼出現。

毫無預警，卻充滿了力度。

<center>§</center>

我此時十六歲，坐在音樂大學一間無窗排練室的舞台上；在我的前方有好幾排向高處延伸的座椅，右邊坐著我的老師，而我正在跟一位記者對談。時序正值春季，一間地方上的小報希望能寫一篇關於我的專訪。由於我不久前贏得了某基金會提供的獎項，他們因此想要報導關於我個人的一些消息。這種場景對我而言並不陌生，我也不是第一次接受專訪了；整個採訪過程都讓人覺得相當輕鬆。彼此間的對話也不複雜，例如，你為何會演奏法國號？是打從何時開始的？你怎麼會想到要接觸這項樂器？你喜歡法國號的哪一點？……諸如此類的標準劇本一直上演著，直到這個經典問題：

「你能夠想像，把吹奏法國號當成是職業嗎？」

會對我提起未來的職業問題，並不讓人驚訝，就像是對於其他年齡相仿的年輕人一樣。只是在目前這個時間點，許多生涯規劃上的細節我自己還不是很清楚。而我若是對此並不是很了解，那麼在隔天的報紙上，人們就不會讀到相關訊息了。對此我回答得有點圓滑，選了個比較模糊的答案，有點像是這樣的說法：再看看囉。算是吧，多少可以想像。

關於自己的想法，我沒能表達出一個最終的決斷，我的老師也不期待我可以把這些東西訴諸言詞。「我不希望在這裡造成不正確的印象。」老師向記者如此表示。法國號對於像我這個年紀的年輕人而言，可以是個不錯的個人嗜好，通常也會繼續保持下去，但是我應該為自己找到其他的職業，這世界還有許多迷人的東西在等著我。

於是我的老師這麼說道：「就我的角度來看，除了當成興趣之外，別無其他可能。」

§

直到今日我還是希望，在接受採訪的那個片刻，沒人會注意到我的心裡有多麼混亂。當時我腦海裡想的只有一件事：「這很酷，繼續談點別的下去呀。」我嚥下了充斥在我心中的不安。我擔心，這位記者不僅留意到了這句話，還把它寫在文章的結尾。因為，在那當下我很清楚，老師這句話有可能變成我音樂家生涯的最後一個和弦，雖然它才正要開始。

或許我應該解釋一下，老師所作的評論何以並非不正確。我們的對話涉及了演奏上的具體技巧，而這些技巧必須透過手來完成。這是一個我當時還沒開始處理的問題，而且必須找到解決方式。因此他的確觸碰到了我的傷處。只是，完全無預警地在一位記者面前同我談及此事，雖然表達得謹慎，

卻還是令人感到哀傷。

<div align="center">§</div>

　　我所謂的具體技巧，指的不僅是放在樂器上的手，也包含放在樂器裡頭的那部份，就像我的同儕們所做的那樣。這項技巧乃因樂器的演化使然。遠古時期便已存在號角，是人類文明中最古老的樂器；特別是在宗教儀式中，人們會吹響由獸角所製成的號角，例如意第緒（Yiddish）[14]的儀式樂器——角笛，便是由羊角所製成的。由於其獨特且明亮的音色，號角也作為傳遞信號之用，例如在打獵及戰爭的時候，此外也會被郵政馬車所使用。雖然號角的外貌與材質在這千年之中有所轉變，但是直到巴赫（Johann Sebastian Bach）的時代，亦即巴洛克時代，號角並不具備能與其現代樣貌相區別的關鍵點：活塞式按鍵。由於當時沒有按鍵，號手們的難題在於不能以半音階的方式逐一吹奏出所有的音，而不得不滿足於所謂的自然音。這對於當時的作曲家而言亦是如此，他們只能在有限的音域內創作樂曲。我們今日所能聽到的最富盛名的片段，是巴赫B小調彌撒第十一段〈只因祢是唯一的聖者〉（Quoniam tu

14.　「意第緒」泛指猶太人，可表示為「德國猶太人」。

solus Sanctus），當中獵號（Corno da caccia）的部份。

　　大約在一七五三年，出現了把右手放進喇叭開口的革命性創新，因而能夠產生不屬於自然音階的音調，手塞音技巧於焉被發明。直到今日，透過對於號角口的悶塞，幾乎可以讓音高再上升一個全音。這不僅能藉由金屬製的弱音器達成，透過手部的技巧也行。號手們將右手弄成像是鳥嘴的形狀，塞進喇叭口裡，有點像是塞軟木塞似的。透過稍微的旋轉，並盡可能的深入，可讓剩餘的空氣被擠出。這當中所造成的區別是可以被聽出來的：音色變得柔軟，並帶著一種金屬般的沉穩，與平時發出來的「普通」音色有著顯著差異。如果不透過右手的技巧，藉由插入特殊的弱音器，也能夠達成這項任務。這時，演奏者便不是透過嘴巴來做出音調上的變換，而是絕大部分透過自己的手。我必須顧慮到，如何同樣快速地將弱音器放入喇叭開口之中。解決方法則是：利用一隻放在號角旁、帶著滾輪的三腳架。在演奏時，我那隻多半無所事事的右腳，可以輕鬆地將弱音器推進開口，或再移出。

　　透過手塞音技巧，確實能夠讓音調變得高些，但這並不夠完備。從一八一三年活塞按鍵被發明，到一八三〇年其功能被完整建立為止，局面才有所轉變。至此，在法國號上才可以依音階順序發出所有的音。這項革新，非但沒有讓手塞

音成為無意義的累贅，反而在音色效果上顯得更加必須。布魯克納（Anton Bruckner）大概是第一位在交響曲作品中，明確運用這種「悶塞音」的作曲家。

即使有了按鍵，法國號演奏者的另一隻手還是放在喇叭裡。倒不是因為裡頭比較溫暖舒適，而是為了音色不得不如此。這無關悶塞本身，而是另有聲學上的理據：手越是深入其中，音色便越暗沉，反之亦然。它的作用就像是在音響喇叭裡塞進毛巾一樣。

若是沒有把手放進號角裡，則會發出跟小號一樣明亮的聲音，之間的差異是相當巨大的。在進行這次專訪前我心裡已經清楚知道，這個差異必須在不用手的情況下被克服。

§

排練室的專訪還在進行。在會談的最後幾分鐘，我盡量讓自己看起來輕鬆，而且試圖在外在表現上顯得全然不受影響，雖然當時的我只想直接離開現場。所有的談論都不會有人幫助，我一定要設法維持住專業水平。在面對剩下的問題時，我試著保持開朗與詼諧，所幸記者對於老師的評論並沒有予以回應，只是若無其事地繼續提出他的問題。我並不關心他還想知道些什麼，談話依舊在進行，我的心中卻是惴惴不安。有兩個想法困擾著我。首先，我擔心記者是否會採納老師的

說法；其次是隱隱然浮現在腦海裡的感受：一點也沒錯，音色確實是個問題。

我也不知道自己是如何度過最後這幾分鐘的。我們相互道別，我沒有跟老師再多聊，便逕自坐上了母親的車回家，帶著我的法國號以及一大堆我必須深思的問題。

我的第一個反應是：完了，大概就到此為止了。這顯然是一種驚慌下會有的反應。愈是配合專訪的進行，我就愈感到迷惑：對藝術的自負，在此刻是否變得毫無意義。我開始體會到，生命全然不是一場人人都感到滿意的盛宴，而且我的音色難題，絕非靠著一副拒絕的姿態就可以被排除的。當我想試著指出老師在這點上可能弄錯的時候——我是這麼相信的，這麼做其實更加證明了他的正確無誤。

在接下來的幾個月裡，我把「針對音色」視為第一優先的任務，我盡量長時間且密集地加以練習，除此之外不做其他部份。因為聲音就是一切，是裝備，也是基礎。就像木頭之於木匠，食材之於廚師而言是一樣的。聲音，可說是音樂家的基本材料。如果冰箱裡頭的蛋壞掉了，廚師絕對做不出美味的舒芙蕾，即使他曾經得過米其林三星評鑑；而人們若是只給木匠小樹枝，那他肯定很難變出一只衣櫃。聲音對於音樂家而言，也是扮演著同等重要的角色。因為，一切就是從聲音中變化

而來。

　　我必須努力克服這項難題，但是只能孤軍奮戰，彷彿挑戰還不夠大似的。我從一開始便很清楚，我會全心全意專注在我的法國號上，並且回過頭來反思我自身。

<center>§</center>

　　就我目前的水平而言，音樂老師所扮演的，不再是每週一次到他那裡、讓我在栗子人偶跟玩具積木中間練習發出樂音的角色，而是一個每天都伴隨著你的人，一位指導者。

　　目前負責指導我的老師，是在一次全邦青年音樂大賽上認識的，他是那時的評審委員之一。我當時就像是一張潔白無瑕的紙一樣，才十歲便登台競賽，並旋即在我的組別裡得到首獎。比賽結束之後，這位評審先生走到我跟前告訴我：他建議讓他成為我的音樂老師，但是是在漢諾威的音樂大學裡。我們簡短地聊了幾句，他希望在我有需要協助或建議時，能與他聯繫，他的大門隨時為我開啟。我深深地對他表示感謝之意，但很快就把事情給忘了，之後我回到哥廷根的音樂學校，過著一如往昔的日子。

　　三年之後情況有了轉變。我當時十三歲，心中逐漸有了繼續深造的打算。如果我要認真地提昇我的法國號演奏水準，就必須更進一步地接受教育。因此我做出更換老師跟學校的決

定。只是，該去哪兒呢？我突然想起音樂大賽上遇見的評審先生以及他的提議，不過我早已忘了他三年前所留下的聯絡資料。我的父母拼了命地打電話詢問，最後找到了他的地址。是的，是地址，不是電話號碼。因此，我想要寫封信，我母親陪著我坐下，並寫下了事情的緣由：不知是否可以替我介紹法國號老師、或者幫忙聯繫？我完全不認為，他會把這些事情攬在自己身上。

轉眼間一週過去。我已經躺在床上準備就寢時，電話突然間鈴響。我的母親過去接了電話，瞬間變得激動起來。我們寫的信他收到了，他打這通電話的原因是想要告訴我們，他可以親自指導我，並希望我能夠找機會過去面試一下。我當然比造辦理。於是長達四年的合作，以及我在漢諾威音樂大學的年輕大學生生涯就此展開。

在課程的前階段，我把時間都耗費在調整姿勢上；直到這項基本功上軌道之後，我估計已經度過了近兩年的漫長時光。我的核心曲目集中在古典作品上：莫札特的四首法國號協奏曲、海頓的兩首法國號協奏曲，以及貝多芬替法國號與鋼琴寫作的奏鳴曲。最後一項是我特別用心鑽研的。

這樣的指導關係，可能讓人感覺既務實又平淡。在這裡的學習氣氛，與位在我故鄉的哥廷根音樂學校確實大相逕庭。

雖然這時的我只是個剛度過青春期的青年，卻已經是大學裡的一份子了。

我與指導老師的關係，實際上是建立在自身的脈動之中，也可以說是基於我對於自己的要求。

我每週都會與老師一起研習。從老師的角度來看，他比任何人都更加熟識你，無論是優點、缺點、還是脾氣。 在理想的狀況下，他不但清楚何時該催促你，何時該幫你踩煞車，更會知道你的潛力所在、如何發揮極致，並且帶著你一路走下去。無論生命的高低潮，他都會在你的日常生活中佔有一席之地。犯錯時，他會安慰你，並且為你承擔起責任。這種責任遠遠超出音樂之路上的單純學習，而是另一件對彼此關係而言最基本的東西，也就是：信任。這種信任同時也是一種期待，沒有了它，彼此間的合作不可能開始；它也是一種結果，是在數週乃至多年的合作下所得到的果實。

正是這樣的緊密關係，讓我們一起在音樂教室裡，不斷地磨練音色、進行討論、並進行微調好幾個小時。

§

練習的時候，我總是站穩腳跟，確實鍛鍊自己。即使我充滿企圖心，還是會有疑惑的時候。我會不確定在家裡做的練習是否有效，也不曉得透過姿勢、吹氣方式、以及肌肉動作，

能否塑造出即使沒有手也能夠達到的音色。

　　也許在某些時刻，我與生俱來的好鬥性格幫助了我。當人生道路上出現阻礙，並且我注意到這將會使計畫失敗時，我會撤回自己；但這絕非聽天由命，而是為了再次進攻。我會咬緊牙根、忍受煎熬、繼續奮戰。不對勁的事，我會處理到好；我會「砰的一聲！」趕走在一旁干擾我的人，那可不僅僅是甩上房門而已。十多歲的我，在練習很不順利的時候，就曾經踹過紙簍子。現在的我較少表現出一臉沮喪的樣子。例如在一次不算太成功的演奏會之後，我會失眠地躺在床上，等待著長夜的盡頭，直到可以拿起樂器繼續練習，對於未來又再次充滿動力。令找感到不滿意的，並非演奏時的單純錯誤，而是多少涉及到我自身的存在：如何成為一名法國號演奏家，後者屬於完全不同的境界。為此，我帶著企圖心，積極面對事物，像是一名準備重要比賽的運動選手，以不可摧折的意志解決困難。我這裡所指的積極主動，並不是指一種向外的姿態，實際上剛好相反。在接下來的日子裡，我在老師面前還是一如往昔的冷靜與自若；但我必須承認，這是裝出來的。在我做出了這項決定之後，我便獨自進行我自己一人、沒有音樂大師授課的高級研習班。

§

回到音色問題上。越是把手深入到號角內部，發出的聲音將會越顯低沉與晦澀，原理簡單易懂。我的問題在診斷上相當單純：不再透過手部動作，而是藉由施力與吹氣完成這項任務。不管是擴大口腔空間、或是調整舌頭位置，只要我成功地讓氣流減緩，便會讓音色變得低沉。因此，要將音色調整到我所希望的狀態，其實可以運用很多手段。

若要用一句話簡單形容這一切，那便是：錯誤與嘗試。我抓起法國號，吹奏出幾個音符，然後從一團迷思中做出修正。我移動牙齒、上下顎以及舌頭的位置，向左或向右，開一點或閉一點，或者是調高再調低。九次的失敗之後，總有一次會成功。從這裡開始，我一步一步地進行試驗，度過了一個又一個小時。在面對危機的時候，推動著我的是我的原則；或者更精確地說，是像驢子般的脾氣。我的行事原則是：當我確信一件事情時，便不會再聽從別人對於法國號中那隻手的評論或意見，任何情況下都不會。因為在歷經了充滿挫折與阻礙的嘗試之後，我相信，法國號在演奏上是可以不用手的。有些時候，某些作法確實行得通，即使只有百分之一的成功機率。於是我知道：OK，這原則上是可行的，我只需要努力、努力、再努力。而我也確實付諸實行。

透過這些努力，我在面對一些新樂曲時，宛如開發出一

種獨特的詮釋法，讓我與其他所有的演奏家有所區隔。我留意到，對於強弱音記號，我的同儕們過度集中在思考音量上：判斷不同強度時，到底要遮住一隻耳朵或兩隻耳朵來聽才對？但是當我看到一個強音記號時，優先出現在我腦海的卻是音色，後者對史特勞斯與莫札特而言是截然不同的。捕捉了對於音色的判斷之後，接下來才是思考諸如表達方式等其他問題。若是想形容我的狀況，不妨可以說：我是個對音色相當敏感的人。

我不曾在其他的法國號樂手面前認真談論過這件事，音色問題全然是我個人在面對這項樂器時的領會。撇除這點不談，音樂也不見得是最重要的談論話題；我們彼此碰面時，更喜歡的是天南地北的閒聊。

或許我心底一直都希望，有人可以認真地針對我的音樂提供諮詢，因為我再也不想聽到，像是「當作興趣就好」這樣子的回答。

§

那次的專訪是個轉捩點。這不啻是因為關係到法國號，更讓我在那之後不斷地體悟到：如果不自我要求、不設定目標，只會死板地進行練習、玩玩小音樂會的話，將會一無所成。

但若是決定追求某種東西，生命將不再那樣舒適。

在這之前，我並沒有想要追求的東西，很多人也不把我當一回事。這麼多年之後，我得到了我想要的東西，但並不是出自我當初設想的那種純粹喜悅。我不只從肢體的不便中得到解放，也從我當時的老師那裡獲得解脫。我還學到，與人交往應該保持謹慎。

我已非過去那樣的莽撞少年。在人前展現這項轉變，會帶來不少幫助。不僅我的演奏能展現這點，透過一般的語言表達也行，比方說利用假設語氣[15]：「也許我們不妨……」我完全適應這種表達方式。此外，我也會從錯誤中學習。對於不把手放進號角的演奏方式，在每一次的表演之後，我並不會特別再與同事們討論。因為我很明白，應該聽到的是怎樣的聲音。但即使到了今天，不管是在獨奏會或是唱片錄製上，我還是會有達不到理想音色的時候。我對此也淡然處之了。

我鑽研音色已久，對音色的掌握，已到了聽眾無法分辨出這位演奏者到底有沒有手的程度。

另一個已成為我性格一部分的原則是：如果出現問題，別依賴他人，先自己試著解決。知道自己背後有家人和朋友的支持，知道有些人無論在任何情況下都能提供協助，是極

15. 這裡的假設語氣，指的是德語中的虛擬式（Konjuntiv）。可用於表示禮貌或請求，且帶有嚴謹的意味。

其重要的；但不要犯下這樣的錯誤：認為別人會幫你承擔、會照顧你。我感恩那些在周遭支持我、幫助我的人，他們的存在讓我感到開心。但即使事情進展不順利，我也不會完全仰賴他們。尤其在我所屬的領域裏，人們經常得要自行解決問題。我至今不曾試過多人的團體運動，一向都是獨來獨往。而當事情有不對勁的時候，我一定是率先檢視我自己。

這樣的成長，對於生命而言是深刻的，另一方面也會為自己帶來好處。在社交領域與學習上，我的容忍度便提昇許多。我現在對於紙簍子可是友善的很呢！

<div align="center">§</div>

轉捩點毫無預警地就出現，也隨之出現了許多問號。例如：我將如何渡過我的生命，如何能過得輕鬆 些；如果追求的少 點、讓法國號只停留在個人興趣的水平，生命又將會如何。獲得成就之後，自我會轉變到什麼程度，我對此猜想過多次。因為成功會影響任何一個人，宣稱人在獲得榮耀之後還是會保持原貌，是種謬論。

這位記者對於我老師的脫稿演出並未寫下隻字片語，反而在描述上既富同理心又顯得溫馨。他沒有採納這個不必要的判斷，這真是太幸運了。雖然有點諷刺，但如果這位先生當初接受了那流於表面的判斷，我大概不會成為我今天這個樣子。

數年後，當初那位老師便退休了，而負責指導我的人則換成了目前這一位。那之後，我們幾乎沒有聯絡，直到二〇一三年二月的某個晚上，我們在一次古典音樂廣播節目上再次接觸。巴伐利亞廣播電台的編輯，黑夫納先生，邀請我參與他的節目「我的音樂」（Meine Musik）。這時候，我人正坐在慕尼黑工作室裏，忙著錄製第一張專輯。節目內容混和了對談以及對於不同作品的評論，當中也包含我所錄製的部份。老師聆聽音樂的播放長達一個小時之久，之後他拿起話機撥了通電話給我，讚賞之情溢於言表。他表示，我的成長令他感到不可思議。且音色之美，沒有人能聽得出來，號角裡頭根本就沒有手。我很有禮貌地向他表示感謝，但沒有繼續這個話題。之後我們還聊了些其他事，友善地向彼此道聲再見，然後掛上電話。

　　關於那回一起進行的專訪，我沒有談及任何一個字。

生活點滴

Bis hierhin — und weiter

自己未來會成為什麼？何時知道？誰又會先知道？某個契機、對於成功的先見之明或是關鍵時刻真的存在嗎？

關於這四個問題我清楚知道的是：我要吹法國號，我為此投入大量時間，然後宣示要讓嗜好成為職業。我很成功地不讓自己作為一個天才兒童而成長，但是在未來的職業生涯上仍逐漸拓展出一條康莊大道。我一直認為，這樣一個賦予我生涯單純起點的單一事件並不存在，反而更像是許多個別事件的集合，像是新的老師、提早就讀於音樂大學、在聯邦青年管弦樂團的幾場大型音樂會，我因為這些歷驗逐步加強練習；但在任何一個個別事件中，都找不到成為法國號職業演奏家的期待。

而最遲在十三歲的時候，我曾懷抱過成為跳遠選手的計畫。這樣的願景起碼真實存在過。

§

除非自己家裡已經有了安排，否則人們在青少年時期還不太會去思考，如何在未來擁有一番成功的事業。我的父母都攻讀法律，音符對於他們而言，就像是法律條文之於我一般，很難有所開竅，所以我也避開了一些成就上的壓力。事實上，在我加入聯邦青年管弦樂團前的那幾年，我過得十分平凡無奇，多半處在嘗試與精進的愉快階段。因此，若從二十多歲的

生命角度進行總結的話，我的青少年時期前半部並無重大事件發生。當中最大的改變，是在於第二位法國號老師的更換。他允許我在二○○四年的某個三月天到漢諾威音樂大學參加演奏甄試，我於是成為他的弟子，並且從原本的哥廷根音樂學校換到另一間舒適、由水泥砌成的方正教室。在這裡我扮演著頗似法外之徒的角色，雖然不是躲在一旁的局外人，但許多事情都在我這個學員身上不適用。我還只是個在哥廷根上學的文科高中生，一開始每週兩次，後來每週一次到漢諾威上音樂課。對於那些在走廊上遇見的大學生而言，我們彼此間存在著年齡差異，他們幾乎比我大上十歲。這讓處於當時年齡階段的我，變得更像是個小鬼頭。

由於我們在時間與空間上都有各自不同的領域，彼此間難以產生交集。我的音樂教授在耶誕假期曾邀請他的學生到家裡聚會，這是個與其他學生攀談的大好機會，但根本沒有擦出太多火花。我只活在一個我自己才熟悉的世界裏，這個世界與這群未來音樂家所屬的宇宙沒有任何交叉點。

§

我所熟悉的世界，不外乎就是我自兒童時期所擁有的那個。我一直覺得學校是個無趣的場所，只會給我安排像是填空題之類的無聊功課。不過我的平均成績都有維持在八十分

以上，偶而也會到九十幾，所以保證是高枕無憂。對於其他嗜好的開發，則跟我在音樂上的進步是相互一致的。當我沒有在詮釋莫札特、貝多芬以及海頓時，便會夥同我的好友到武器俱樂部逛逛，在那裡我第一次射擊了空氣槍，還被允許以十二歲的稚齡參與活動。很不尋常的嗜好？其實還好。在我成長的故鄉——下薩克森邦（Niedersachsen），舉辦了數不清的射擊慶典活動；更何況所有與技術有關、又可以真正發出聲響的東西，都會讓我興高采烈。我還進一步培養了另一個更不尋常的興趣：划船。

自從我在一次學校的活動裡，有機會在一艘小船上與他人一同航行開始，我便從中找到了樂趣。我永遠無法忘懷，我有一次以極優雅的姿態站上甲板，然後掉進了天青色的水裡。湖水對我而言無懈可擊。那是位於哥廷根、在划船界頗有惡名的基斯湖（Kiessee），一個其實很不錯的人工大池塘。當微風自湖面輕撫過，正是她最美的時刻。而無風的時候，我可以繼續進行我的娛樂活動：我會好幾個小時都坐在船裡，朝著湖面吐口水，看著唾液吋吋地落下，這真是讓人開心極了。這讓我強烈懷疑，「無風」（Flaute）這個字其實正是為了這座湖而發明的。

坐在船裡讓人心情完全不會變差。在湖面上渡過的時光，

即使什麼事都沒發生，也是那樣令人開心；到了夏天，則是多了幾個不一樣的選項，其中包含游泳。因此，每年人們都可以發現我在這座湖上；在青年時期的前半段，我便是愜意地在小船裡渡過。

當時，成為職業音樂家的計畫根本還沒浮現，甚至不曾出現在我的未來願景裡。但也許是因為我想要的更多，此目標便逐步接近；我也想要知道，能與法國號走到何種地步。我不會依環境來決定自己的努力程度，我的動力並非來自外在條件；它本來就潛藏在我身上，隨著我的人格發展，企圖心也變得愈來愈大。一旦我發現背後存在的人生意義，便總是想要達成某種成就。青春期的那段時光使得我對事物有了嶄新看法，視野越是變得開闊，便越多可供支配的新選項，而這些選項在先前是不曾出現的。而且，極其幸運的是，我遇見了我需要的人：我的芬蘭籍法國號老師，馬庫斯・馬斯庫尼提（Markus Maskuniitty）教授。

§

這位芬蘭先生是一個日本人幫我偷偷找到的。故事是這樣的：在為期四年的合作之後，我的第二位老師即將退休，因此我得要找個人替代他。我的一位好友向我推薦了馬斯庫尼提教授，並幫我與他取得聯繫。這位友人算是個日本人，是我在

漢諾威頭一個認識的音樂系大學生，雖然他比我大上將近十歲，我倆迄今還是頗有往來。據我當時所耳聞的，這位教授是個土生土長的芬蘭人，而且曾經是柏林愛樂的法國號樂手。（順帶一提，全世界都找不到比這更酷的音樂職業。）柏林愛樂時期的他，在漢諾威還只是兼任教授，後來升等成為專任。日本人正在上他的課程，並且被這位各方面都極為傑出的芬蘭教授所深深吸引。他告訴我：「對了，菲力斯。我可以幫你問看看能不能去做個課前試奏。」

我的朋友信守承諾，甚至還幫我爭取到一個小時的時間。在二○○八年初夏的一個下午，我到了馬斯庫尼提教授位在音樂學校的工作室。我看到是一間大概二十平方公尺的房間，裡頭有一架三角鋼琴，一個櫃子，還有一張樸素的沙發。在房間中央的，是一位留著短髮、有著明亮雙眼的年輕男士。他坐在一張吧台椅上，穿著格子襯衫、舊牛仔褲和牛仔長靴。

這真是個文化衝擊呀！十七歲的我向來只習慣自己教授的傳統北德風格：手工西服配上精緻皮鞋。這位坐在我前方的男人，看他的裝扮似乎正要拿出吉他唱起鄉村歌曲。我正在疑惑，是不是走錯房間時，這位疑似鄉村歌手的傢伙以他獨特且稍緩的語調對我說：「那麼，菲力斯，你想為我演奏些什麼？」顯然這就是那位馬斯庫尼提先生。從一開始，我就對他有了

基本的好感。

　　我選了海頓的第二首 D 大調法國號協奏曲。當我未來的教授坐在椅子上，手裡拿著法國號，沈醉地望向前方時，我開始了我的演奏。幾個音節之後——本來我計畫要吹上個幾分鐘，他挪動了一下身體並讚歎道：「好好好……，這真是太美啦。」

　　我放下了我的法國號，腦子裡殘留著對先前老師的印象，那位相較之下顯得古板的北德先生，不曾流露出這樣子的讚歎。當我帶著一絲疑惑望向他時，他繼續說道：「你的舌頭，必須有點像是ㄊㄩ、ㄊㄩ、ㄊㄩ這樣放進法國號裡。」ㄊㄩ、ㄊㄩ、ㄊㄩ，這什麼呀？「我需要張紙。」

　　馬斯庫尼提於是從椅子上下來，在他那台——恕我直言——堆滿雜物的鋼琴上東翻西找，那上頭全是紙張跟表格。終於，他弄到了一張應該是沒用的紙片，上面全是章印與畫記。接著他拿著紙走到我跟前，對那張紙噴起口水來。

　　我真是無法理解。

　　「你看……。」他再次透過靈活的舌頭動作把紙張弄濕。啊！這顯然是種技巧，當下我突然開悟。只是我現在應該學他一起噴嗎？我遲疑地拿起這張紙，把它調整到中間位置，但一直都不是很確定。過了好一陣子，我未來的老師讓我繼

續吹噴起這張紙來。我很有耐性地持續練習，直到老師對於掙脫我嘴唇的那股氣流感到滿意，而我的嘴也變得乾燥為止。

與馬斯庫尼提先生共度的這個午後，算是我所做過的演奏甄試裡最不尋常的一個。不過，很難用一個簡單的形容詞描繪我的芬蘭教授。過去我所習慣的空間，那個可以清楚解釋與說明的地方，如今變成了一個容許不同詮釋的開放領域。

當他對我演奏的片段感到不滿意時，他會說一聲：「不……，菲力斯。」接著是一段蠻長的空白，此時他會帶著期待的表情看著我，然後抓抓鼻子，茫然地望著空氣。之後他給出的第一個回應，肯定是他名聞遐邇的「好好好好」，但帶著二分之一的嘆息。有時候當我中斷練習，並明確希望他有所回應時，他也會一句話都不說，於是兩個人便在熟悉的靜默中呆坐好一陣子。直到我問他，是否該繼續時，他會說：「好好好……，那麼，就繼續吧。」對於無聲的肯定這門藝術，老師可是精熟得很。不過怎樣才算是理想狀態呢？當你知道你完全理解自己時，才能夠一起輕鬆地保持沉默。

在歷經了一個小時帶有禪宗況味的音樂課程後，馬斯庫尼提教授似乎開始能夠表達狀況。「好好好好，」他一邊說，一邊走下他的椅子，「我們就從這裡繼續吧，好嗎？」（在句尾的這個「好嗎？」又是另一個馬斯庫尼提式的註冊商標，

而且有著無比的語言張力。就像是這樣的句子：「我已經吃過午飯了，好嗎？」）

我意識到，這個即是允諾的表達。這位法國號大師將會幫我授課，而我將成為漢諾威音樂院的大學新鮮人。這多棒呀，真是幸運！當我還沒回過神來時，我未來的教授正集中精神在一台有著德國漢莎航空標籤的黑色小推車上；他在這台服侍他的小推車裡翻了又翻、找了又找。之後，又是一陣靜默。直到牙刷從裡頭蹦出來，他似乎還是沒有找到他要的東西。他把所有東西又塞回硬盒子裡，像是對著小推車而不是對著我說：「嗯……，這裡有一張表格……，你應該要填的……是吧？」當然 OK。一張表格，我填。但到底在哪裡啊？「菲力斯，」他聳了聳肩，「這裡怎麼這麼多表格……。」

除了這堆官樣文章之外，還有更棘手的東西。我在學校網頁上看到了申請日期，但可惜已經截止了，連同考試日期也是。難道我得因此等上整整一年嗎？我的父母於是打電話給校方，要求負責的單位能接受申請，前後經過多次的聯繫，終於協調成功。我同馬斯庫尼提談及此事，他回答道：「唉呀，在德國就是都要按照規定來的，不是嗎？」

延續我在哥廷根的正規教育，從現在起，我是個大學新鮮人了。我們狡猾地把所有事情都給解決，即使需要冗長的處

理手續，我還是毋需參加正式的入學甄試。這件事至今還是令我感到吃驚。我應該感謝的人，或許正是我的法國號教授，他當初只是簡短地對校方說了一句：「事情不該那麼處理。」他應該不知道，整件事情所帶來的不快、以及那堆瑣碎文件實際上是什麼樣子。

§

有時候我會相信，一般的藝術家以及在個別領域的音樂工作者，都不會變成成年人。他們必然不會。他們的職業生命與一般人的日常勞動差異太大，無論後者是在辦公室還是工地；而這種對於世俗常規的違逆，會展現在他們的人格上。或者可以精確說：展現在他們自在翱翔的性格裡。世界上有各種形形色色的人，但是在我所屬的這個領域裡，一切都很稀鬆平常。

如果想要換新老師，不僅要了解，音樂家所受的教育有其不可言喻的重要性，還要把上述這項特點記在腦子裡。若想要證明自己是個好老師，在作為傑出音樂家的表演時期之後，還是可以透過名聲的累積來達成。對於能夠在未來讓自己的名字成為注目焦點的能手而言，自然也是如此。一個名號響徹雲霄的老師，不僅可以作為藝術才華的保證，也可以替自己的生涯開啟不同的可能性。不過找到這樣的名師也有其代價，

對於年輕音樂家而言，這意味著只能踩在大師的足印上前進；當他可以嘗試或達成不一樣的作法時，也不會留下自己的特色。所以我們經常可以聽到一種講法：「那都是跟我學的。」

音樂家若是面臨這種局面，基本上會有兩個選項：要不與老師漸行漸遠，要不就是適當地評估彼此的合作，研究其欠缺之處及改善之道。

當我十三歲時，還欠缺這樣的視野；但是當到了該換老師的程度時，便很難對此完全毫無意識。即將面臨這種事情的人，自某日開始，就會開始體驗到與自身演奏方式百分之百對立的相反意見，即使那些是多年以來就十分習慣的作法。這像是站在十字路口問著自己，到底該向左還是向右？揚棄過去舊習並跟隨新的教程，還是寧可先反對它？雙方的意見都很重要，也應該為彼此的想法留下空間。以下只是我的過來人經驗：我在面臨這種狀況時，會試著隔著距離來觀看一切事物。

§

能找到馬斯庫尼提這位默契極佳的支持者，要算是我的好運。「我不過是你的老師。」我不只一次從他那裡聽到這句話。其實他想表達的是：在衡量我每週的練習時數之後，對我在法國號上所付出的心力而言，每週一小時的音樂課程只能說是寥寥可數；大部分時間我都必須獨力運作，既不會在教室裡，

也不會跟老師互動。

當我與馬斯庫尼提比鄰而坐時，他很少說話；而他說出來的話，也因此更具份量。而我此時的感受，不會像是作為一名學生，因為他極力要求音樂上的獨特性。甚至當我嘗試他不曾建議過的東西時，他也會姑且放手讓我一試。我認為對於成就一位音樂家而言，這種慷慨極其重要。我觀察到很多音樂同僚，一旦脫離了自己所熟悉的詮釋進路，非但沒有試著讓別人認同自己的版本，反而對另一種觀點先行讓步，之後才敢站上舞台；在排演時如果不被認同，那麼他們就不會在實際演奏時使用原先的版本。

人們不再嘗試自己的理念，而僅僅是成為平庸的追隨者，我認為這極其危險。另一種情形下，雖然在聽眾與評論家面前會更常面臨失敗窘境，但其實不算太糟。音樂家絕非天賦異稟，而是必須學習他自身的技藝。最後，即使是在潛意識之中，他也會對於聲音該如何展現或不應該如何展現，有一套自己的想法；之後才在某個時候把自己擺在適當的地點說明：「這就是我對這首作品的看法。我堅持這個觀點。」這就像是我在錄製專輯時所學到的，演奏者必須百分之百確信自己即將要做的事。如果只是半調子心態，那麼事情註定失敗。

§

一般來說，現階段的音樂研習課是這麼進行的：我演奏一小段樂曲，然後對此進行嚴肅、專業的討論。教授會說：「好，第十七小節的漸強記號這裡要更強一點，還有這裡跟那裡也是。謝謝，今天就上到這。」於是我乘車返家，並且如實地練習，直至整首樂曲達到演奏水平。也就是說，我並沒有獨自詮釋這首樂曲，而是吸取了另一位音樂家的看法。百分之九十九的人在需要預先排練時，都會跑去他們老師那裡求教該如何演奏，鮮少有習樂之人能越出這個水平。　．

　　我目前的作法則大不相同。首先，我會專心聽馬斯庫尼提要說的是什麼，然後把話放在心裡，不會一股腦兒照單全收。高級研習課對我而言，首先意味的是一種靈感啟發，理念的交換，以及對陌生事物的思想實驗。當然，也會出現無法領會或接受某種理念的情況，但事情對我而言並非如此單純。舉個例子，一位十分倚重法國號演奏技巧的音樂家，總是會從樂器的角度出發來研究曲目；雖然法國號時常能發出大音量，但是在音樂性上卻不具備重要意義。我會主張，應該要先觀察樂曲本身，之後才是樂器。在我的工作裡，許多不同的意見會彼此間摩擦、撞擊：指揮的、同事的、記者的、以及愛發表意見的評論家們的。我會仔細參詳這一切，並從中整理出我認為正確且重要的，然後才會去形塑我自己的音樂圖像。

因為，重要的是，我們必須從凡事聽從他人作法的青年時期中繼續成長，培養出自己的個性、並表達自己的想法；可能的話，以獨特的自我風格加以表達。

對於未來想成為演奏家的人而言，一個單純的樂音就會帶來問題；而對於想成為樂團樂手的人而言，練習時則是有其他更重要的事務，例如著重在功能性的演奏上。因此，作為獨奏家，當我收入一首作品到自己的演奏曲目時，我會先仔細地研究它，並試著找出其中的戲劇張力：樂曲的高潮位在哪些地方，又該如何進展？然後我會找出聲音的可能選項，明亮的或暗沉的、柔軟的或堅硬的，並依作品及其所屬時代進行音色的調整，及速度的彈性處理。例如某個在浪漫時期需要刻意延遲的音節，正是要如此處理才能製造出應有的張力。

當我將這些要素蒐集完之後，接下來就是將它們轉換到我的樂器上；但是這跟演奏無關，而是試著完全脫離我的演奏樂器。一個強而有力的高音 C，或許能夠證明對於樂器的完全掌控；但若是對於樂曲而言有較為適當的選項時，我寧可不這麼做。

我喜愛單純、極簡的東西。在音樂上，就是包含最少的聲音要素，卻必須以極大密度演奏的作品。人們對此會聯想到布拉姆斯以及他為法國號、小提琴及鋼琴而做的三重奏作品。

基本上在第一小節裡頭的要素並不多，只有鋼琴以個別和弦所奏出的簡單旋律，但這裡頭其實潛藏著許多可以被汲取出來的東西。正是這點，使得這闕曲子成為偉大的作品。

在演奏這類作品時，我會考慮到我們實際的演奏對象——亦即聽眾們，而非為了謀取自身的利益。

這樣的組成要素，正是我必須處理的；因此技巧對我而言，不曾佔有關鍵地位。世界上存在著數以千計不同的練習曲，可以透過這些曲目學習到相當複雜的技巧；我的許多同仁都為了讓自己的手指能夠保持靈活，練習過數百首這類樂曲。我的腳趾從一開始就不可能做到這一點，而我也不曾做過任何一首這類指法練習。嫻熟此類技巧，或許會為我的工作減輕不少負擔；但是還有其他涉及風格與特色的法則，是我必須依循的。我的表達手法總是會連結到不同的時期與作曲家，而非隨心所欲的變換。當我在演奏莫札特時，必然會是面對一首古典時期的曲目，而表現手法並不會包含抖音，因為這在他的時代裡尚不存在。雖然我並不偏好任一個時期，但還是遵循這些風格上的指導原則。

另一方面，作為音樂家，總希望自己能夠有更進一步的推昇，詮釋那些已經被演奏過成千上百次的曲目。比如略顯俗套的貝多芬第五號交響曲：登登登登——！但任何一位好的

指揮，都會試著在演出這首世界級曲目時老調新唱，帶出屬於自己的詮釋面相。這當中存在著不可思議的難度，卻也使其成為高度精緻的藝術。

類似的狀況也會發生在獨奏者身上。假設你的曲目有一百個人會演奏，而且個個都是頂級水平，聽眾若是能感受到你與其他九十九個人的不同之處，這便會是莫大的禮讚。

§

我發展音樂自主性的時期，大約是十五、六歲的時候，同時也出現另一項至今仍影響著我的人格特質：不斷增長的企圖心。

長久以來我便開始不斷地密集練習，不管我培養出了其他的嗜好或與之相行漸遠。如今我追求卓越的動機卻昭然若揭，也包含以下這個猜想：若是把法國號當成職業會如何？若果真如此，那是要當個樂團樂手還是演奏家？

在這個階段，我又參加了「青年演奏家」這個競賽，只是這回是全國性的，而且也得到了獎項。任何在比賽中得獎的人，都會自動地被分配到聯邦青年管弦樂團的名單內，並獲邀進行演奏測驗。當時一頭熱的我，沒考慮太多便參加了。針對加入樂團前的試奏，能準備的反正就是不斷地練習跟上課，多點嘗試總是好的。而事情有時候就是這麼順利，幾週後，

在二〇〇八年的十一月，我獲選為聯邦青年管弦樂團的成員。

\int

我還是第一次能與此等水平的樂團共同演奏，這是個不算壞的轉變。有些事情還是只能在團體中才享受的到。例如，人們一定很難相信，為了稍稍縮短銅管樂手們的冗長排練，以便能看一眼手機上面的足球賽事，是多麼地美妙；進球時，我們否認有人在歡呼，這類躲在角落旁的小娛樂也一直沒被發現，真是謝天謝地。

我因為與青年管弦樂團合作，迎來了我的第一次演奏會首演，我們將在瑞士進行演出。我當時十八歲，在那之前不曾這樣旅行過，雖然在日後的歲月裡已是家常便飯。我們的旅館位在因特拉肯（Interlaken），提供完整的食宿服務，裝潢屬於鄉村風格，有著金色的水簾以及鑲有浮雕的天花板。從景觀窗望出去，可以直接看到冰川與高山。這般壯麗景緻，讓身為音樂家的我萌生爬上山頂的想法；但旅館的氛圍卻讓人只想輕鬆渡假，享受豪華假期。

不過我們的演出就沒有這種豪華排場了。演出曲目包含一首布拉姆斯的鋼琴四重奏，以及貝爾格（Alban Berg）的一首作品；後面這一首作品我們演奏得很不理想，缺乏質感又無趣，彼此間的合作也不協調。也許是因為這樣的影響，我並

不特別喜歡這首曲子。但布拉姆斯的作品則演奏得相當不錯，算是成功的演出。（順帶一提的是，我十分喜歡這首曲子。）

在一個值得紀念的夜晚，我則是見識到了音樂與政治的可怕交集。在之後的一次接待會上，瑞士經濟部長也獲邀出席。他不僅對於我們這群年輕樂手表示歡迎，也向兩國的代表們發表演說——我想不管任何時候，若有某位太過興奮的德國財政部長以侵略性的言詞宣稱要把騎兵派遣到這片高地來，都是相當愚蠢的舉動。但這位經濟部長可沒錯過這個主題，並在我們這群侷促不安的鄰國代表團面前指出，反正現在德國也不可能派出軍隊了。這話對於我們而言還真是尷尬，但在場的瑞士友人可都被逗樂了。

§

在某個夜晚我突然留意到，對外人而言，巡迴演奏相當令人嚮往且刺激有趣；但是對於實際參與者來說，情況則是完全顛倒。除了下午茶時間被嚴格規定，任何打斷旅行規劃的事都不被認可。在瑞士的那場接待會之後，剩下的活動只剩下吃跟睡。隔天一大早，我們就搭機飛回漢堡。為期兩週的巡迴演奏裡，瑞士是第一站，而整段旅程不外乎就是吃、睡跟玩樂。從漢堡出發後，我們繼續前往科隆（Köln）。在那裡我們將與西德廣播電台（WDR）進行三天的演奏會實況錄音。第四天，

我們前往加爾米施—帕滕基興（Garmisch-Patenkirchen），之後再回頭朝北德方向進發，我們這樣子南來北往地穿越了這塊土地兩至三次。在我的記憶中，巡迴演奏最後完美地結束在慕尼黑皇宮裡的海克力斯廳（Hekulessaal）。之後的回程途中，我們再次通過阿爾卑斯山附近；至於整個行程是如何被安排妥當並流暢進行，對我來說則像是個謎。

對於藝術家而言，彼此間摩擦而產生出火花，是很吸引人的。但是在這段旅途中，任何行程規劃上的摩擦都不曾發生；即使臨時發生一些問題，也輪不到我們這群青年藝術家傷腦筋。只要有什麼事情不對勁，一定會有人為我們掃除路面上的障礙，或是扮演救火員的角色。例如說，巴士到達某個城市之後，眾人依序下車；之後我們到了一間餐館前，這間餐館不僅一直為我們保留足夠的位子，還能在出場表演之後為我們繼續供應食物。我們吃完飯、起床、然後回到巴士上，讓巴士載我們到旅館或是音樂廳，一如例行公事般地流暢。在每次的巡迴演出中，這些日子總是重複著這樣的單調節奏：起床—更衣—早餐—搭車—午餐—繼續搭車—抵達—飯店入房—打開行李—排練—點心時間—音樂會—晚餐—上床睡覺。

然後又是另一天的開始。

這種波希米亞風格的生活雖然舒適，但在經過一段時間

之後也會使人心煩。行駛在德國國道上數小時，路上的單調景緻實在會讓人心情低落。能改善這種情況的方法，除了繼續打盹，就是看影片。在抵達音樂會場的旅途跋涉中，作為一名老手，我很清楚這當中的第一法則：永遠為自己確保一個多數年輕人會坐的位子。而影片在選擇上當然會尊重多數人意見，若是巴士上女孩子佔多數的話，那麼看到的就不會是梅爾吉勃遜的《英雄本色》（Braveheart）或者是《007》，而是兩遍的《鴻孕當頭》（Juno）、三遍的《慾望城市》（Sex and the City）、兩遍的《慾望城市：第二季》，外加一次的《P. S. 我愛你》（P.S. I Love You）了。

在雌激素的效應之下，我曾痛苦地經歷過這樣的事：我那群可愛的女團員們，索性從行李箱拿出毯子把自己裹起來，發亮的雙眼緊盯著螢幕上的無聊劇情，一邊還舀著榛果巧克力醬。那段節目於是讓旅程的結束變得遙遙無期，更糟糕的是，把眼睛閉起來也沒用，喇叭把影片音效傳遍了全車。

即便沒有了這般折騰，在行經過一個又一個城市時，我還時常失去對空間的掌握。由於旅行地點的快速變換、以及過於短暫的停留，使得我的方向感常常迷失在半途上，而且全然不知行程裡的下一個城市到底是哪一個。於是，我試著在接下來的高速公路途中辨識出飛掠過的交通標誌，並問著自己，

我到底身處在地球的什麼地方。那些作為指引的地名，對我而言，多半意味著在波西米亞的某些村莊。我在想，現在這座城市的名字，聽起來有點巴伐利亞（Bayern）的味道；但過了數十公里之後，上頭的地名卻又像是北德式的。我的推測方式理應提供給我一點方向上的指引，但有時候卻是徹底失敗。就像是某個下午，當我們行經維斯洛赫（Wiesloch）這塊地方，我的地理知識全然派不上用場。維斯洛赫，這在哪裡呀？還在巴伐利亞？是波蘭邊境上的小城？還是往魯爾區（Ruhr）的方向上？

維斯洛赫完全把我給搞糊塗了，於是我拿出地圖進行研判地名。依造指示，我們現在應該是在巴登—弗登堡邦（Baden-Württenberg）境內，其實就在海德堡（Heidelberg）附近而已。我這麼做，倒不是為了下次還能再派上用場；而是當所有的事物都被擠進一股單調的時空川流中時，能讓人對於這樣一個路標感到欣慰。是的，她叫做維斯洛赫。

§

這種旅途中的心情感受，是極其個人的，有點像是參加校外旅行時的氣氛；不同點只在於，我周遭的這群人基本上較為成熟。團體裡沒有人會問：到了旅館該如何做入房登記，或是該如何搭乘地鐵。在生活上，不管實際年齡的多寡，每

個人都是繼續向前行。身為聯邦青年管弦樂團的一員，要學著自己照顧自己，並在陌生的環境裡找到自己的立足之地。我們會不斷進入新的世界，除了在音樂會裡總是被包圍之外，這些世界多多少少總有點相似。

當然，有時候我們會試著中止這一切，找其他事情做做。但是問題的核心在於，我們必須隔天離開身處的城市；即使只是依行程走馬看花的遊客，也會想在行人步道上慢慢地消磨時光吧！

我總會跟幾位同事一起到不同的地方走走，並以我們的方式認識一座陌生的城市。方法相當樸素，我們想知道哪裡可以吃到好吃的食物？而哪裡又可以買到物美價廉的東西？後者對於我來說特別重要，我需要到超市裡買想要的香蕉、礦泉水以及小熊軟糖，或者跟我的好友一起到 H&M 服飾店，補買一雙他先前遺失的手套。這些事務在日常生活中可能有點煩人，但是在旅行途中，卻是我喜歡做的事；只因在百忙之中，這些事可以帶給我一種回歸正常的感覺。

我們就是這麼做的。除了心智上比較成熟的原因，也解釋了何以我們可以彼此相互理解。我們都進入到相同的境況，並且知道故鄉的友人不能理解這樣的生活，還會羨慕我們的東奔西走。由於只有彼此可以理解工作的辛勞，感情也因為

這些共同經驗更加凝聚。

略過這點不談，樂團成員間的關係比較像是同事，而非夥伴。大家都會從中找出兩、三個同夥，一起度過僅有的閒暇時光；但是對於其他成員，就不會建立更深厚的友誼，而是為了共同目的而維持一個團體。小團體的出現是極其正常的，在兩次表演間的閒暇裡，若是兩夥人無預警地在超市裡頭碰面，彼此總是會熱烈地向對方問候，會是挺有趣的狀況。

我有過一次類似的遭遇。在另一次巡迴演出的某個下午，我跟幾個夥伴一起前往狼堡（Wolfsburg），途中沒有遇見任何樂團成員，卻碰到了史汀（Sting）的鼓手，他和我們一樣都開心極了。

§

那次的巡迴演出，是為了參加一個在狼堡汽車城[16]的慶典活動：《Moviementos》。那是一個結合音樂及舞蹈、為期一週的節慶。搖滾歌手史汀也應邀出席該年的活動，這屬於他的世界巡迴演唱計畫《Symphonicity》的一部分。該項計畫的特色在於，這位世界知名的英國歌手，將在指揮默庫里奧（Steven Mercurio）與世界各地管弦樂手的通力合作下，

16. 德國福斯汽車集團（Volkswagen）總部所在地。

在不同地點進行演唱。在下薩克森邦，史汀將和他的鼓手、電吉他手、以及爵士女歌手喬若瑞（Jo Lawry），與聯邦青年管弦樂團同台演出。

由於這次要演奏的並非古典曲目，而是突然變成流行歌曲，舞台前的我們都在猜想情況會是如何。而且還陪同著一位音樂先鋒、搖滾巨星，這樣的機會雖屬難能可貴，但這種場面有點令人難以消受。由於我們的演出要求絕對專業，這樣的感覺很快隨風消散，而且過程相當地令人感到愉悅。一開始的試奏在默庫里奧先生的領導下完成，我們排練了像是《英國人在紐約》（Englishmann in New York）以及《金色麥田》（Fields of Gold）等歌曲。這些歌我曾經在收音機裡聽過，也十分喜愛。

有一次，我們大伙正站在簾幕附近休息，這位流行樂大師獨自進場，揮著手向眾人投以一句親切的「Hello！」然後加入我們一起排演，過程就像之前所進行的一樣。如果史汀不是這麼地有名氣，那麼跟他的合作就不會如此複雜與刺激。也許有人會覺得這種合作會不搭調或是藝術歧異性過大，但是都沒有。他唯一的不尋常之處，就是茶癮極大。大約每半個小時至一個小時，助手就會為他端來一杯茶，然後即刻被一飲而盡；舞台後方必須隨時準備好一大壺沖泡妥當的茶，

以滿足他的需求。史汀的出現,也再次驗證了我過往的經驗:跟著名音樂家同台演出時,會發現他們其實都是普通人,而且可說是相當平凡無奇。在簾幕附近碰面時,史汀告訴我們,其實他早上五點人就已經在舞台邊了。由於他擔心事情是否能順利運作,也就沒法再入睡了。這說明了:對於這位有數十年老道經驗的音樂家而言,這樣的場合絕不會來得比我們輕鬆,事實上情況剛好相反。由於他的歌曲長久以來就在演奏會曲目上,甚至包含他在「警察樂隊」(The Police)時期的經典歌曲,樂迷們可能會覺得無趣、不太想再聽,或是只給出幾下貧乏的掌聲、覺得演唱會不再那麼出色,他為此傷透了腦筋。由於他過去極其成功,因此也變得更會顧全大局並反省自我,這讓我留下了極深刻的印象。另外,像是工作時一絲不苟的態度也是。他隨時都會把歌詞帶在身上,在舞台前則是放在透明文件夾裡並擺在自己面前。當然,從聽眾的角度並不會發現。要是在演唱的時候突然掉了出來,對他來說應該會是最大的災難吧!

　　史汀是個多方位的樂手。他不僅熟悉搖滾曲目,也會演奏其他不一樣的音樂。例如,他會採用並演唱十六世紀的歌曲,這可是充滿挑戰與知性的時刻。作為每天忙著跟各時期的樂譜以及其他玩樂打交道的一位音樂系大學生,我藉此也

學到了一些經驗。像是《英國人在紐約》這類流行音樂方面，史汀不僅出類拔萃，他也能夠投入到所謂的藝術音樂上。這讓我感到深深著迷。

此外，與他同台演出的首日，以及這之後幾天的合作，也十分吸引人。對於我們這群樂團成員而言，這些演出與一般的音樂會差異極其巨大，起碼聲音方面就需要調適：與位於前場的歌手與搖滾樂團同台，會讓身為管弦樂團的你聽得不太清楚，這讓人覺得有點怪。在謝幕的時候，史汀與指揮默庫里奧先生也是這麼覺得。但是要在搖滾樂團與管弦樂團之間取得平衡，並讓所有的聲音都能夠被清楚地聽到，顯然是一件不可能的任務。某一方一定會持續佔上風，而另一方則居於次要地位。

至於推動著演唱會進行的歌迷，與他們的互動也是另一個讓人感到陌生的地方。管弦樂團團員都會拿到一份演出曲目，會按照所需的時間演奏上頭所列出的歌曲。這在運作上毫無問題，直到真正結束前的五首歌曲。這時的史汀直接地走下舞台離開，我們只能在上頭乾等，一分鐘、兩分鐘⋯⋯五分鐘過去了，主角毫無音訊。

台下聽眾們不斷喊叫、鼓掌並舞動著，全然無法停止，讓人感到不安。直到大概第六分鐘，舞台一片空蕩時，史汀回

來了。這中間的等待真是漫長呀。歌迷們又繼續歡呼、喊叫，然後開始了這額外的五首歌曲，但是我們並沒有被事前告知。於是我們就坐在那，就像是沒人提領的訂購商品一樣。我們認真地想知道，演奏是不是已經結束，又是否應該起身離開。枯坐在那裡的我們，看起來就像是在進行祈禱一般。我們若是自行舉辦這樣的慶典晚會，大概無法掩飾這種尷尬；在之後的演出裡，也沒有人對此提出說明。於是，我們就這樣在數以千計的熱情觀眾前堂而皇之地坐著，等待音樂會結束，然後什麼事也沒做。

最讓人沈醉的體驗，應該就是關於這群音樂會的聽眾了。他們的行為舉止完全不同於我們所習以為常的音樂會聽眾。在音樂家面前，他們所激盪出的反應和情緒，在每一次表演時都一樣。若是唱起像是《妳的每一次呼吸》（Every breath you take）這類經典歌曲時，樂迷們會全然陷入瘋狂，從椅子上起身，然後站著聽完整場音樂會。關鍵時刻總是那幾首相同的曲目，並且能夠精確地預見他們何時會尖叫、吶喊。如果你直視著這群觀眾，而後頭某位仁兄彷彿直接反應了他的內心，幾乎陷入了情感的潰堤，可能會讓你覺得喘不過氣來。

在其他的音樂會上，則是透過另一種型態來感受這樣的迴響與能量，並不會這般地衝擊與直接，因此與史汀的合作讓我

得到了一次獨特體驗。雖然當時的我已有上百次的演出經驗，但是在數千個興奮異常的群眾面前，一切都變得有所不同。

§

如同先前已經提過的，身為一名普通、正常的高中生，我與職業音樂家基本上還沒有銜接點；若是有的話，大概只會在與人閒扯的時候。由於音樂會本來就不會只在休假期間舉行，因此家庭事務部[17]部長或德國聯邦總理會定期交給校長一張文件，上頭是關於聯邦青年管弦樂團成員菲力斯・克立澤，在免除學校課業方面的指示。

這樣的免除命令不僅犧牲了課業，也犧牲了假期，因為巡迴演出有時候偏偏就在寒暑假前開始。因此常常發生這種情況：我一整個月都待在外頭，直到開學前才返家，期間沒有任何的假期。老師、同學們、還有我自己，多少已經習慣了這種缺席。而今，他們已不再問我「何時出發？」而是問我「何時回學校？」

隨著年級昇高，要彌補的課業也愈來愈多。高中的最後一個學年，我甚至只有不到兩個月的時間在校，其他的時間都耗費在世界巡迴演奏、以及課業的預習與複習上，後者是

17. 為德國聯邦家庭事務、老年、婦女及青年部（Bundesministerium für Familie, Senioren, Frauen und Jugend）簡稱，負責老弱婦孺、家庭與社會福利等相關政策。

為了盡可能說服我的老師：我確實有把時間投入在學業上。累人的是，老師們大多不清楚未來幾週會發生什麼事，而且他們大多只把目光集中在授課、以及對於下一次課程的準備工作上。因此我被迫面臨一種情況：我必須自行分配課程教材的學習。其優點在於，等到老師公佈答案時，我便知道自己是否可以獨立解出大多數的題目；但是必須付出的代價則是，我鮮少維持住整體的成績水平，而是忽上忽下，或是根本就走在自己獨一無二的學習道路之上。要跟同學們在休息時間談論上一堂課所學的東西，也變得愈加困難。

至於上課時的課堂作業，我都是跟同學一起完成；當然，免不了有一起寫錯的時候。少數幾次我實在無力完成，因此推遲了。有些老師對我的這般努力並不領情，特別是在高年級的時候，我時常被告誡：「克立澤先生，音樂會當然很棒，但你就不能在高中會考後再去嗎？」青少年時期對於音樂教育而言格外的重要，他們對於這樣的解釋無動於衷。不過我一年只見得到他們八個禮拜，所以也無所謂了。

我的雙重生活——如果人們願意這麼稱呼的話，自然也影響了我的交友狀況，也就是關於校園裡的夥伴以及交響世界裡的同儕們。這兩個社交領域彼此間毫無任何關聯，也能夠被嚴格區分；因為兩方感興趣的事物截然不同，這之間沒

有任何跨越的可能。當我從演奏會回到學校時，每每會被另一群有著不同價值觀及疑惑的同學們包圍，這讓我感到有一點陌生。由於這種生活經驗，我大概就像是穿越了我的「半音樂職業生涯」，進到了另一個生命經驗的角落裡。例如我很清楚，成績不佳並不會影響我，而考到滿分也不會讓人歡欣鼓舞。這種無視於分數的態度，可能會讓人覺得我有些高傲；但這姿態背後存在著另一種解讀，因為我知道，學校評價的並不是你的表現，而是完成了多少工作，例如作業有沒有如期完成、是否常常提問題或是簡報做得夠多不多。

這種思維套用到法國號手身上，會變成只靠練習量的多寡來評估其水準，其他的要素則變得無關緊要。但在音樂的世界裡，人們只會透過音樂家的表現來進行評判。說得誇張一點，你可以選擇渾渾噩噩度日，甚至在橋底下過夜；只要你隔天在音樂會上表現完美，沒有人會對你的生活置喙。因此，針對教育及評分制度，我站在批評的立場。這讓我那群屬於「正常」世界的夥伴們無法理解。

我承認，我的朋友不多，起碼我現在是這麼覺得。當我還是文科高中生時並不是這樣，那時候我在學校會待到下午三點，寫家庭作業、讀書、或是繼續做練習，持續兩到三個小時，每天如此。此外，還要搭車往返一百二十公里外的漢

諾威，外加聚精會神地演奏並學習新事物。我必須說，想要在這樣的通勤往返下維持友誼，一天得有三十六小時才行。

沒待在學校裏的日子，讓人更為享受。即便要做的事還是那麼多，遇到演奏時也沒假可放；但是跟學生時期比較起來，當我休息個不管是半天或甚至幾個小時都好，都讓我覺得更加舒適且有所調劑。

我在那時期所認識的朋友，並不會對我的長期缺席感到見怪。要如何維持相隔兩地的友誼，對我而言根本不是個問題；或者對於男性而言不會是問題所在，而我不斷地體驗到這一點。即使彼此超過半年都見不到一次面，還是可以隨時約出來踢個球，一切如故；但是在女孩子那裡情況可能就不太一樣，如果兩個星期沒聯絡，可能見面時就要先花上半個小時道歉了。我不太清楚箇中原因為何。

高中畢業之後，一切都變得順遂起來。這件事讓我感到十分驚奇、也完全無從預料，有時候更讓我深思不已。回首過往，我幾乎把一切都投入在音樂上，一般年輕人會做的事，像是開趴、整天鬼混或泡在游泳池裡等等，都輪不到我。基於對音樂的熱情，我放棄了享受這些事物的權利，也不清楚這麼做以後會不會有回報。若是我沒有繼續向上提昇，可能就這麼白白浪費掉整段青春歲月；我可能會從音樂以外的

領域從頭來過，而這些領域我其實不曾認真考慮過。我之後才慢慢認識到我所冒的風險，也更加地感激這一切。這種盲目的推進力大概是我的好運，因為它一直催促著我向前，讓我不會擔心這些風險與附帶效應。無論如何，我在我的青春年歲裡並沒有錯失任何東西，我只想盡可能吹奏好我的法國號。順帶一提的是，我從高中順利畢業後，報名的會考組別是理工科。之後幾週，我也通過了德語的口語鑑定，從此便離開了我的高中母校。我還記得很清楚，最後的那幾天我承受著不小的壓力，感覺十分不自在；當然，我之後還是一如往常的努力學習，不斷地舟車往返，這讓我感到有趣且美好，因為我有自己的動機並且維持著創造力。而這些事物，在我的學生時期是完全被壓抑的。

至於會考的慶功宴，我依舊缺席。我把享樂的機會留給了其他人，每天都在為了音樂大學的入學演奏進行練習。我很清楚哪件事情比較具有優先性。

大學生涯的開啟，對我而言是個極大的解放。因為我不再需要從上午八點到下午三點都坐在學校的椅子上，單為了提昇課業就耗上一段極長的時間。過去那些所有耗費大量時間的東西，突然間消逝得無影無蹤。人們可以看到我在成長上的進步。當然，並非整個大學生涯都是如此，但第一個學

期顯然是我的爆發階段。開頭總是令人特別有衝勁。

D-Day

序曲

　　人最可敬的對手就是自己的時間感。當某些時刻如爛泥般黏附在我身上時，有些則消失在雲霧中。一種心煩意亂的感受。當我準備的還不夠多、還需要更多的時間練習時，專輯的出版期限卻逐日逼近。時值八月，二〇一三年的第三十五週，是我一生中最漫長的一個禮拜。這種中場暫停常常被當成是一種閒置狀態，但是對我而言，彷彿是在橫渡及膝的流沙，每一步都被某種不確定性鞭笞而痛苦。從早到晚，周而復始。聽眾會喜歡我的錄音嗎？會如何評價？人們會嚴肅地看待我嗎？

　　如果評論家們扔掉這張專輯也不覺得可惜，那麼我也可以放棄我的法國號了。因為，若是一位年輕音樂家在首次出場時，其才華就被宣判死刑，那麼他很有可能再也無法向上提昇，而一直是個無名小卒了。這是藝術世界的永恆真理，也讓我在這些日子裡更加感到不安。回頭想想，其實我也不太確定，藝術這個領域是否真如此殘酷。然而，在任何時刻都催促著我的，不外乎是以下的想像：我與我的專輯《遐思》（Reveries）被人們開心地逐一檢視，然後名列年度受歡迎的演奏家之列。這個時候，我的理智在這樣的想像面前變得毫無

用武之地。 與此相較，與專業人士的長期合作、樂迷高度的正面評價以及對於演奏的滿意程度，都變得次要了。愈是接近發行日期，我愈是不想知道樂迷的反應狀況。我可以隨時詢問唱片公司的公關部門，唱片目前的狀況如何。我一定會得到像是這樣友善且讓人心安的答覆：「啊，很不錯，佳評如潮呢。」但我肯定不會相信，因為我覺得這只是行銷手法而已。那些人不正是被聘用來把不好的東西包裝成好的嗎？克里斯多福一如往昔地沉著，「嗯，應該會不錯，別這麼擔心啦。」這段日子裡，他會像唸咒語般的重複這句子，還會補上一句：「評論有好也有壞，這很正常的嘛。」我看，就算是巴魯熊[18]也不會唱得比他更好。找完全體會不到克里斯多福的泰然自若，這一點在我們合作的日子裡就已經看得出來。有一回，我們談到一場為因應專輯發行、在漢堡的北德廣播電台（NDR）前廳所舉辦的演奏會。我的鋼琴夥伴毫無顧忌地跟我建議說：「菲力斯，你說，排練三次會不會太多了些，我們取消一次好嗎？」正當他表現出一派輕鬆的樣子時，我卻倒吸了一口氣。「克里斯多福，光這樣行嗎？取消？時間夠的話，我還想再來

18. 巴魯熊（Balu der Bär）是動畫電影《森林王子》（Das Dschungelbuch, The Jungle Book）中的主角，是一頭性格溫順、且懂得享受人生的熊，在劇中以歌唱的方式與另一名男孩「毛克利」（Mowgli）敘述他們的冒險故事。電影改編自吉卜林（Joseph Kipling）的同名小說。

十遍咧！」這幾天，我的神經質已經變成了一種磨難，每天晚上我都只睡四、五個小時，其他時間若不是清醒地躺在床上，就是在房間閒蕩。我的社交恐懼不斷加深，最終達到了某個高點：我決定直到九月都不再閱讀任何郵件，那怕是任何一封上面寫著「加油！加油！加油！」或是「唱片發行順利！」之類的郵件。我萬分感謝，但認真地想忘了這些事。

這個禮拜我有雙重的首演要進行：不僅音樂專輯將進入唱片市場，我也將在電視裡進行首次的實況演出。我對此十分憂心，因為這種登台演出難以事先準備，我可能一下子站在主持人旁邊接受訪問，下一秒卻必須拿起法國號進行演奏。這可行嗎？我的胃告訴我它不願意，但在接下來的日子裡卻改變了想法，因為我在攝影機前做了不太一樣的事。

八月二十七日、專輯發行前第三天

人們不需要為了一個令人滿意的攝影團隊做任何事…。D-Day[19] 即將到來，這裡的 D 指的是 Debüt，我們終於要來

19. 首演或首張專輯之意。此外，D-Day 也是一個軍事術語，通常用來標示進行重要軍事行動的日期。最著名的 D-Day，應屬二戰時期盟軍於一九四四年六月六日進行的諾曼第登陸。

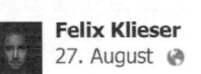

Felix Klieser
27. August 🌐

Manchmal muss man völlig gaga sein, um ins Fernsehen zu kommen. Wie gaga das hier ist, seht ihr morgen um 19:30 Uhr im NDR "Hallo Niedersachsen".

Gefällt mir · Kommentieren · Teilen 👍7

臉書內文：

有時候，必須要特異獨行，才能上電視。至於有多麼怪異呢？敬請鎖定明天下午五點半北德廣播節目「哈囉、下薩克森」。

談我的首張演奏專輯了。我跟克里斯多福在漢諾威音樂大學進行了二次試奏，這段期間，每天都會有來自不同平面媒體的詢問湧進唱片公司公關室主任哈斯可（Hasko）那裡。「欸，菲力斯。某日報的一位記者想要對你進行專訪，而且想聽看看你的試奏……。」「嗯，菲力斯。趁我還沒忘記，要讓你知道一下：北德廣播電台想在廣播節目上為你做個簡短的介紹。」各位友人，我必須老實對你們說：不行、我要練習！我若是堅持的話，媒體朋友們大概會放棄自己的想法。我並不是因為想給出一個反覆無常的音樂家形象，而是由於時間所剩不多，一種赤裸的恐懼感佔據著我。除去行事曆上所安排的行程，我還有三天荒謬的時光。對我而言，邀請聽眾參與試奏，感覺就像是一個即將進行腎臟移植手術的人，還跑去酒館裡頭痛飲一番一樣。

很遺憾的——或者該說，很幸運的——哈斯可是個專業公關。他做了其他專業人士在這行業裡也會做的事：盡可能地安排行程。第一天，我將與《漢諾威廣訊報》（Hannoversche Allgemeine Zeitung）進行一次專訪，而攝影師將陪同我進行排練，以便拍攝幾張演奏法國號時的照片。在這之後，我理應享受一段平靜片刻，但哈斯可今天還有其他計畫：北德廣播電台守候在我們這裡已久，他們的攝影團隊一定要把對我

的報導放進「哈囉、下薩克森」（Hallo Niedersachsen）這個節目的首播裡，而且以非常堅持的態度詢問公關室主任。

通常我能夠承受的精神壓力並不只於此。但是在這幾天的日子裡，特別是在做過幾次的專訪之後，這些像是馬戲團表演似的媒體活動就像是時鐘指針一樣毫不停歇。「哈斯可，我想要休息一下。如果北德廣播電台他們一定要在場的話，你一定要跟他們說明，我試奏時不准打擾、不准交談、不准做出讓我分神的事。」（其實就只差一句「最好不要呼吸」而已。）「而他們想做的事，可以在這之後的一個小時進行，我會配合。」哈斯可似乎相當忠實地傳達了我的意思。因為，當我在當天下午到達練習室時，那裡站著一群北德廣播電台的工作人員，顯然是被警告過我的藝術家脾氣，連我替他們準備的椅子都不肯碰一下。於是我壓下了我的怒火。我可以看到，當錄影器材運作時，他們是如何地嚴守著指示。毫不意外，試奏順利地完成，我練習完所有東西，而錄影也沒有對我造成絲毫干擾。我的心情明顯好轉，但等我打包完法國號之後，真正有趣的事情才剛要開始。這群人把我拖進愛倫里得（Eilenriede）——位於音樂大學旁的城市森林，以便在綠地上進行採訪。

雖然他們提出來的問題不是太有原創性，例如跟史汀一起演奏時我如何地要求完美，但是我找到了一處好位置：一

張上頭雖然畫著塗鴉，但有著靠背的長板凳，後頭則是樹木。我覺得這真是個舒適的座位，但錄音師卻一筆勾消了我原本的想法：「我沒法收到你的聲音，汽車太多了。」最後我只能到遠離交通的地方，並如我所願地在該處進行錄影。當錄影團隊要拍攝我的唱片時，我正好沒事可做；出於無聊以及突如其來的興致，我爬到了一根倒臥的大樹幹上，並試著在那上頭尋求平衡。廣播電台的人員似乎相當歡迎我的創意舉動：「來這裡，再來一次！我們把唱片放在盡頭，然後你從樹幹上面走過來。」只為了能在電視上播出個幾秒鐘，他們花了點時間調整對比與畫質，這可是件需要聚精會神的工作。弄到一半時，他們突然對我說：「麻煩你，可以跳過去嗎？」

我於是照辦。在一個夏日午後，漢諾威的城市森林裡，一個年輕男人回到了他的童年時光，在樹幹上又高又遠地跳著。此事完全一反常態，但我卻極力完成了。哈斯可，這位忠實的公關室主任，拿起了他的 iPad，對自己所拍攝的照片開心笑著。隨後，我在臉書上貼出了我的《玩命關頭》[20] 無手臂版本，且立即贏得了認同。也許我該改拍動作片了。

這段與北德廣播的插曲，持續的比預先規劃的還要長，但

20. 《玩命關頭》（The Fast and the Furious）是以非法街頭賽車以及搶劫案為主題的一系列動作電影。

我可是樂在其中。這群工作人員每個人腦袋裡都有點子，使得攝影過程變得有趣且毫無折騰人之處。由於這過程真的是太美好了，我們便在晚上九點至十點，直接在馬斯湖（Maschsee）湖畔接受一份雜誌專訪。這天結束時，我跟克里斯多福享受了一片披薩。今晚，我會在他那裡過夜，因為驅車回哥廷根有點浪費時間。隔天上午八點，兩個人又會坐在練習室裡。當我倆坐在客廳、轉著電視上的節目時，我在好奇心的驅使下，發現了一件令人驚奇之事：「喂，克里斯多福，我們的名字在上面！」北德廣播把我們的名字標記在下一個節目《3nach9》[21]的工作人員名單裡。當我因為興奮而蹦蹦跳跳、還撞到了我的鋼琴夥伴時，他完全體會不到我的狂熱。「不錯啊。」他隨口說了這麼一句，再也沒有其他的形容詞。我相信在這樣的片刻裡，我們可以在喜劇二人組的演出上獲得成功。

當我躺在床上時，我想起了白天要做的工作。將會發生的事還真多，緊張感又再次地攫取了我，把我的思維引導到明日、以及那些等候著我處理的事情上。三個小時的練習之後，我會前往漢堡，並在該地進行電視實況錄影，除了訪談也包含音樂演出。我寧可用我的腳趾頭去撞門板，也不願意承認我的

21. 《3nach9》是德國最長壽的談話性節目，一九七四年首播，每月一次固定在禮拜五的晚間十點至十二點播放。

擔憂有多麼巨大。當我在床舖上輾轉難眠時，腦子裡盡是各種幻象：陷入癱瘓、想要暫時離開這門行業、或是其他各種失敗狀況。我可以感受到上場前的緊張，但是它卻具有自己截然不同的特質，其不同之處，正是此時出現的失常狀態。何以如此？我繼續想像著，我至今沒找過一份上班族的正常工作，不曾在午休時從保溫瓶裡倒出一杯咖啡……還真是天馬行空。最後我沉入了愉快的睡夢之中。

八月二十八日、專輯發行前第二天

該來的總是會來。八點鐘，我正要跟克里斯多福進行練習，這時手機響了，是哈斯可打來的。他問我，是否可以在下午兩點半就到「我的午後」（Mein Nachmittag）節目片場，雖然我要到四點十分才上場。回答「不要」應該是不可能，於是我答應了他，並且把我們的練習減少了一半。另一半時間過得算是相當悠閒，我設定了自動導航系統，並讓思緒飄向了電視節目那裡。不過當我在十一點半打包我的樂器，並與克里斯多福道別時，我很清楚，這會是最後的機會了。先不管這些，我試著保持愉快，並提醒克里斯多福認真練習、在四點十分的時候記得打開電視。他的回應是：「好啦，我會看。」

這又讓人生起氣來。唉，克里斯多福，如果少了你的熱情，真的是只剩一半樂趣。

Felix Klieser hat einen Link geteilt.
28. August 2013 🌐

so langsam wird es aufregend. Am Freitag erscheint unsere CD "reveries" und heute bin ich gleich zweimal im NDR Fernsehen. Um 16:10 Uhr in der Sendung "Mein Nachmittag" und um 19:30 Uhr wird ein Beitrag in "Hallo Niedersachsen" gezeigt. Der Dreh gestern hat großen Spaß gemacht!

Gefällt mir · Kommentieren · Teilen 👍7

臉書內文：

這漸漸讓人興奮起來。星期五，我的 CD《遐思》即將問世，而今天會有兩次機會在北德廣播的節目上頭露臉。分別是下午四點十分的節目「我的午後」以及七點三十分的「哈囉、下薩克森」。昨天的拍攝過程真是充滿樂趣。

當我步出練習室進入走廊時，我心裡的第一個想法是：終於要來了。 在大型的現場演出前，需要一點暖身工作，過去一直都是如此。但是這個突如其來的行程安排，讓我沒有時間預作準備。現在開始，任何事情都可能發生！感覺真是不太好。

我坐著自己的車子離開。依我習慣的行車速度外加良好的行車秩序，到漢堡的車程大約是兩個小時，這對於無拘無束的思維而言，真是段充裕的時間。我的潛意識還想繼續想像昨晚的恐怖場景，雖然不是那麼驚悚：如果車子拋錨了？引擎故障外加拖吊，整個計畫要怎麼辦？為了使自己平靜並移轉注意力，我轉開收音機，用最大音量收聽北德廣播第二電台的流行搖滾樂。

高分貝的音量強壓過腦中的幻象，我在高速公路上暢行無阻，甚至能提早到達漢堡。這會是個好預兆嗎？在平日練習時，我不應該有任何失誤；至於上電視演出時會如何呢？我不管了，反正已經沒時間繼續空想下去。行程非常急迫，在節目進行前還得要預先進行討論。我很順利地到達位在漢堡羅克斯黛區（Lokstedt）的北德廣播大樓。正當我把車停好的那一瞬間，哈特曼（Hartmann）先生的電話來了，他負責的是前廳音樂會的統籌工作。「克立澤先生，你有稍微想過

要演奏什麼曲目嗎？」一時之間我以為我聽錯了，稍微想過？「嗯，哈特曼先生，我是有一首練習了很久的曲了……。」「啊，這太棒了！」這聽起來似乎是相反的意思，我們像是好友般地結束了談話。我很確信，除了克里斯多福之外，還是有人完全無法理解我的一絲不苟與緊張。這之後便是一連串的忙碌：前往旅館、進入房間、打開行李、簡短地打個電話、然後找點零食墊肚子。時間不斷流逝，手機再次響起。正當我離開旅館大廳時，哈斯可開頭便熱切地問候了我一句：「哈囉，菲力斯，你到啦！」但我的回應是：「是呀。但是我今天都還沒上大號。」

當感覺上有數千件事情同時擠在一起、繞著某一件事愈轉愈快，最後開始崩解的時候，我就會達到某種心境。這個心理狀態是由各占三分之一的隨遇而安、自信以及漠不關心所組成。都無所謂了，我的腦中出現這樣的聲音，即便事情不會變得更順利。雖然才短短的幾公尺距離，我們依舊傻呼呼地從旅館開車前往錄影地點，停完車之後便由接待女侍引領我們進入。就在這段期間，我擁有了這般心境。負責的人員帶我們到置物間並簡短地跟我說明流程，之後便是前往錄影工作室，我必須在那裡於攝影機前演出。這時，我最新感受到的閒適心境似乎又遭逢壓力：導播希望我直接坐在沙發旁邊演奏。我

覺得這在音效上是個會災難，至於我那稍稍往前挪動的提議，則是直接被打了回票。此時，我又贏回了原本泰然自若的心境。事情實際上根本不會如我所想的那般進行。

反對無效，在下一個更糟的階段裡也是如此。負責接待的女侍希望我戴上一張面具：我必須化妝。這可真是悲慘！我後頭則是坐著主持人——姬斯坦·拉德馬赫（Kirsten Rademacher）小姐。當我試圖在粉餅與彩妝之間尋求逃逸的可能時，她還是一直喋喋不休地找我講話。可以幫我在專輯上簽名嗎？幸好有你在，不然我們節目的古典音樂還真的是太少了！話說，她可比我還要興奮。在我可以把頭往前撞在化妝桌上、以便短暫進入喪失聽覺的恍惚狀態時，彩妝師又帶著她的瓶瓶罐罐與各式乳液前來。我這輩子第一次被這麼大費周章地伺候著。先打底，接著是用化妝棉上妝，再用粉餅修飾。最後當我注視鏡子裡的自己時，看到的是一頭鬼靈精[22]。「不好意思，」我羞怯地轉過頭去，「您曉得，我的臉……是綠的。」彩妝師笑了，她說道：「是呀，這就是我的目的。在鎂光燈前，紅色的部位會更顯突出，而綠底則會中和掉這些部位。大體上

22. 《鬼靈精》（Grinch）是由金凱瑞（Jim Carrey）主演的耶誕電影，故事改編自美國兒童文學作家蘇斯博士 (Dr. Seuss)。該劇主角是一頭全身綠毛的精怪，其彩妝特效是一大特點。

便是如此。」產生中合作用的綠……？我很想模仿她的說法，「嗯，聽起來挺有趣的，妳確定是這樣嗎？」「是呀，克立澤先生，我已經不是第一次弄了！」這句話對她來說像是對談結束了，但是拉德馬赫小姐的談話興致看起來似乎還意猶未盡，我決定趕快離開，雖然臉上還留著粉末。如果能用手摀住耳朵就更好了。

接下來的情況依舊沒有改善。由於「我的午後」與另一個節目「就是這！」（DAS！）共用同一間錄影工作室，因此當我才進這間乾淨明亮的房間時，裡頭有著近四十個人，像是沒事找事般地還在忙碌著。他們在這裡做什麼？差勁的音質效果讓我有股不安感，難道找臉上一定要帶著黏呼呼的麵團，在一個只電話亭還好一點的空間裡演奏法國號嗎？即便帶著無所謂的心情，也很難不對此留下深刻印象。

幸好我還可以吃到我放在置物間裡頭的甜點。我在最後的幾分鐘回到那裡，以便等候出場。但像是巧克力醬、巧克力條等東西很可能把我的嘴黏在一起，讓我的耳朵沒法很好地聽到聲音。因此，也只能放棄這類巧克力點心了。但我希望哈斯可能夠解決這些甜點，因為他突然開口想讓我平靜下來，但卻適得其反。「菲力斯，你似乎有點緊張呢？」為了擺脫我們的對話以及接待女侍愛蜜麗（Amelie），我請求能夠有

塊小地方讓我單獨練習。在這樣的空間裡，即使是隔壁的工具儲存室也好，能夠讓一切回歸常軌，找回自己以及屬於自己的平靜。愛蜜麗帶我到「漢堡月報」（Hamburg Journal）的錄影室。在那裡，我可以坐在沙發上並試著吹奏一些音符。若在這間工作室進行攝影，起碼可以讓人坐在沙發上排練。

還有三分鐘就輪到我的節目了。

突然之間一切都飛快流逝。我被喚進錄影工作室，看著螢幕，上頭正播放著在主持節目的相關人士。今天是烘焙日，我們有「紅色的漿果蛋糕，直接從奧登度夫（Oldendorf）的女烘焙師梅塔（Meta Kücks）那裡來的。」點心時間到了！但從酸甜的糕底一直到蓬鬆的酥皮我都毫無興致，因為導播已經開始倒數了：「還有三十秒……二十秒……八秒……」之後，我便連同我的法國號出現在螢幕前，還有晾在一旁的漿果蛋糕。這真是奇妙。在我還沒來得及好好觀看四周時，拉德馬赫小姐就已經談到了我，意思大概是說：「……在我們進行談話之前，讓我們先來聽一段，菲力斯・克立澤在他新專輯裡的一首曲子。這可是實況演出喔！」換我登場了！我開始吹奏出史特勞斯一首行板的前幾個音節，同時我幾乎也在顫抖著，聲音聽起來比十倍的強音還響。我繼續演奏，二十秒鐘過去，感覺上卻比二十個小時還久。此時的我斗膽地往自動提詞機

方向一瞄，看到了我自己在屏幕上被放大的眼睛，還一同眨著眼。我腦子裡閃過一個念頭，有多少人此時正盯著我？好幾千？五十萬？或是好幾百萬？

沒有太多時間讓我再進一步計算收視率了。因為，演奏已經結束。為了和拉德馬赫小姐攀談，我於是起身，坐到談話用的沙發上。問題直接地朝我拋射而來，讓我感覺就像是坐在電流之中。幸好，這都只是些圍繞著我個人與法國號的普通問題；他們還拿了哥廷根的照片，詢問總是在旅途中的我是否會思念故鄉，這一度讓我覺得昏昏欲睡。像是「我的午後」這類節目，多一點愛鄉愛國的情操是會有好處的，但我竟悻悻然地只擠出了一句「大概吧……。」

我真正贏得觀眾喜愛，是在這之後的特別演出：我以振動嘴唇的方式吹奏了《我的小鴨》，聽起來像是介於蜂鳴以及吹紙片間的一種聲響；之後我開心地表示：「若是有人能夠認出的段旋律並來電的話，就可以獲得一個紀念杯。」我對於這類制式有獎徵答節目的從旁協助，似乎有了效果，特別是在攝影團隊以及其他工作人員那裡。他們幾乎要笑破肚皮，差點讓攝影沒法進行下去。這樣的態勢，也讓我更難在螢光幕前保持嚴肅，但也化解了先前一肚子的惱火。我還剩下一小段談話，之後便沒有我的戲份了。導播示意中斷錄影，準備進入下一個

片段，所有人都鬆了一口氣。然後我還是很快地被帶向舞台，繼續為節目憑添點色彩。「謝謝您，克立澤先生。這真是太美妙了。要記得在專輯簽名喔！」我私底下則是跟技術人員與錄影團隊告別，由於他們的友善態度，我的錄影得以順利進行。「再見了，各位，後天見！」而哈斯可則是愉快地對我說：「幹得真好！來，帶你的號角一起過來。」之後我坐在置物間裡，一切都沈靜了下來，唯有身體還在微微地顫抖。我問我自己，我到底是怎麼一回事，今天到底做了些什麼？

在接下來的北德廣播電視節目裡，這段來自克立澤的插曲已經不再。「我的午後」現在在播放的，是一則關於「單身主義者的美麗被單」的報導。嗯，Bye Bye。

我試著讓自己平靜下來、轉移注意力，並滑了一下我的手機。一路上我遇到了一些人，都對我說著同樣的話：「啊，我剛剛才在電視上看到你，真是太有趣了！」哈斯可來了之後跟我閒聊了一下，他現在滿腦子想的都是關於下一次的演出。但是這些對我來說卻是難以消受。我獨自步行到旅館，回到自己的房間。在那裡，我自己一個人渡過了今天剩餘的時光。就連某知名唱片公司邀請我參與音樂會，我也是興致缺缺。我累癱了。我打完一通電話給我母親後，也打給了克里斯多福，希望能得到一點意見與回應：

「喂，是克里斯多福嗎？覺得如何呀？」

「啊，我那時候有把電視打開一下下。」

「是在我演奏史特勞斯那時候嗎？覺得怎樣？」

「嗯……那一段，我剛好沒看到。」

「……」

這個時候在旅館裡，我很希望身體的顫抖可以減輕一些，實際上卻事與願違。正在漸漸鬆弛的緊張感還是讓人一直發抖，而我的內心則是在抱怨著，若明天還是這樣，我應該會死掉。

晚上八點，對於想進餐廳用餐的旅客而言，時間還綽綽有餘。我吃了點東西，之後躺到床上試著讓自己入睡，但事情並沒有如預期般進行。於是我相當確信，這份不尋常的體驗，可能會讓我在旅館房間裡徹夜無眠。一直到半夜兩點，我都還醒著，但一整天下來的勞累開始索回它的代價，我睡了整整四個小時。清晨六點，我再沒有想入睡的念頭，但直到八點以前，我都還是躺在床上。我覺得這有點蠢，於是起身；當我把窗簾拉開時，晨光照在有著奇妙藍色薄層的枕頭上。我忘了卸妝了……親愛的鬼靈精，這真是絕佳的清理方式。

八月二十九日、專輯發行的前一天

這個工作天的開始，讓人想不到任何不愉快的事。上午十點一場無傷大雅的專訪，開啟了一天的序幕。位在慕尼黑的古典音樂雜誌《克雷聖多》（Crescendo）[23] 希望從我這裡獲得一些評論；我們事先約定好進行一段演奏錄影，幾天之後在《克雷聖多》的網頁上就可以看到我們針對舒曼《慢板與快板》所作的演出。對我而言，這段錄影不僅相當令人感到自在，在電話中所進行的談話也很順利。特別是，與談的那位女士真的相當幽默逗趣。

之後我與哈斯可在大廳碰面。依照他的行程表，我們理當針對上一次的演出進行詳盡的討論。我的公關經理仔細地看過了我在「我的午後」的訪談，並簡短地向我說明，如何能夠做得更好、而哪些又進行得相當到位。他特別讚賞一些我在談話時會開的小玩笑，這些當然都是即興演出。「這真是很棒。這樣子一來，你就可以抓到這些人的心。」當我正在思考，他的恭維是不是也適合任何一個傻蛋時，我的手機響了。電話的另一頭，是相當緊張的克里斯多福。「喂，菲力斯。我現在正坐在火車上，我應該坐到哪？」他的斯多亞式性格[24]

23. Crescendo 原為音樂術語，漸強之意。

24. 斯多亞主義為西方的重要哲學流派，強調情感的節制、內心的平靜以及與自然的合一。

 Felix Klieser hat einen Link geteilt.
28. August 2013 🌐

Zweiter Tag in Hamburg. Heute Abend um 18:00 Uhr spiele
ich mit Christof Keymer bei NDR Kultur ein Foyerkonzert.
Wer ist dabei?
http://www.ndr.de/ndrkultur/programm/sendungen
/foyerkonzert/foyerkonzert169.html

 Foyerkonzert mit Felix Klieser
www.ndr.de

Felix Klieser gilt als einer der besten
jungen Hornisten. Wer ihn nur hört,
ahnt nichts von seinem Handicap.
Der 22-Jährige kam ohne Arme zur

Gefällt mir · Kommentieren · Teilen 👍5 💬1 🔗1

臉書內文：

今天是在漢堡的第二天。今天晚上六點，我與克里斯多福・基默
將在北德文化廣播電台（NDR Kultur）演出一場室內音樂會。
還有誰會出席呢？請參考：

連結內文：

菲力斯・克立澤宰內音樂會
菲力斯・克立澤是新一代法國號手中最傑出的一位。聆聽他演出的人，絕
對料想不到他是一位身障人士。這位沒有雙臂的二十二歲青年⋯

顯然沒法讓他順利抵達漢堡。

在我提供了他心靈諮詢服務之後，哈斯可坐上車子去接他，而我則是回到自己的房間。沒多久手機又響了：「我到了。你在哪？」雖然我們住在同一層，但我還是為了迎接他衝向了電梯旁。而我遇見的，是一個臉色蒼白、精神極度緊繃的克里斯多福。是誰剛剛跟我說、要我別擔心的呀？我剛好心情挺不錯的，於是向他建議共進午餐，但得到的卻是一個無精打采的眼神：「我什麼都吃不下。」大概也沒有更好的選項了。於是我便和哈斯可一同吃午餐。我點了一份萵苣沙拉與菲力牛排，這裡的每塊牛排在烹煮前都事先長時間浸泡在醬汁裡。在旅館房間裡我又稍微小憩了一下，感覺真是棒極了。抵達北德廣播電台的前廳時，我一度消失在洗手間裡，而且不只一次。當我再次從廁所前往置物間時，在走道上遇見了哈斯可，他帶著有點痛苦的表情說道：「你也是嗎？」我也是呀，謝謝你的問候。

當第一次跑進廁所時，我還沒料想到後果的嚴重性。但是之後情況越來越危急，尤其當演出已經是迫在眉睫時，我竟然還在其他地方忙別的事，而且看不出有好轉跡象。在這場可能是年度最重要的演奏會前，我竟然食物中毒，而且我們還要做廣播電台的轉播。這不會是真的吧！

這期間，不僅僅是健康警報響起。在置物間裡，我心中的不安也逐漸擴散，身體的狀況已經到了打亂之後流程的程度。克里斯多福已經暖身完畢，而且請求錄音師試著做一些錄製工作，以便在不對勁的時候可以將錄音予以切割。但我還是耗在洗手間裡，無法一起參與。至於暖身及預錄，以我目前的狀態來看根本不用去想。最後，哈斯可從藥房裡弄了一些藥丸來，我為求保險吞了兩粒；之後，胃裡那塊不安份的牛肉終於恢復了平靜。時間還夠，離晚上六點還有一點時間，音樂會待會兒才要開始。

　　當主持人進到大廳、與來賓們問好，並介紹來自哥廷根的年輕法國號樂手非力斯・克立渾時，我還沒能掌握一切狀況。我那時正在外頭，為了轉換一下心情，這回沒跑到廁所裡，而是到了電梯前，來來回回地在那裡踱步。我寧可做其他任何事，也不願朝演奏廳裡多看一眼。克里斯多福向我投來了一個「我去看一下裡頭」的眼神，他注意到了我的感受，於是一個人獨自走開。在他還沒來得及我報告狀況前，我倆就獲得了召喚。我們上到了舞台上並開始演奏。一開始的曲目是舒曼的《慢板與快板》，之後依序演奏了史特勞斯、聖桑以及萊因貝格爾。每個作曲家中間都間隔了一段十五分鐘的對談，當沒有在演奏音樂時，我便是在燈光之下，於一百五十名聽

眾面前進行談話。這是件艱困的工作，因為不只嘴巴會變乾，連肌肉也會變得疲累。這樣的條件對於音樂會來說並不算理想，何況今晚很難讓嘴巴好好閉上。

於是我一段一段、一首一首的進行處理。先是一開始的三個小節：都還不錯。之後十個小節過去：呦，算是成功。我已經演奏完史特勞斯，接著在演奏聖桑時，我開始有種預感，這次會演奏得不錯。至今為止，總會有一些演奏會出現差池，但是今天大體上都搭配的相當不錯，雖然有一些中斷與不協調。而我與觀眾間產生的化學反應也很不錯，這並非單純因為談話的片段會讓人產生同理心。或者，就像是哈斯可所說的，透過一些小玩笑，我可以「捕捉到」這些人。也不僅因為主持人哈特曼（Ludwig Hartmann）在關鍵時刻提到了我身體的不便之處。雖然他事前有在考慮，是否要提及這個議題，但在音樂會上，他最終還是有了自己的想法，並說道：「是的，克立澤先生是用腳演奏法國號的，他一生下來，就沒有雙手。」我該如何回應？我欠身對著麥克風並狡獪地小聲說道：「……不然我就沒法用腳演奏了。」引來了整間大廳的一陣哄堂大笑。

這之後，大約是在演奏萊因貝格爾第一樂章的中間時，我漸漸地感受到了平靜，安全感也在心中升起，這時的我覺得，自己就像是在家裡平靜地處理事物般自在，是一種極其令

人心滿意足的感受。而這場幾近兩個小時的音樂會，其入場門票必須透過廣播節目獲得。這個門檻相當獨特，聽眾們也很享受北德廣播所提供的 VIP 級禮遇，包括接待用的香檳。只是，這裡有些人跟一般的音樂會聽眾很不一樣。特別是某位先生，不只一次地讓我感到困惑：他穿著短褲、T-Shirt、還有涼鞋，胸前有著草莓圖樣，頭上戴著草莓毛帽。這到底是怎麼一回事？草莓突變了嗎？還是他正在進行最新的草莓節食法？還是他咋天看太多「我的午後」，對於漿果蛋糕念念不忘？

由於這樣的怪異舉止，讓我無法輕鬆集中注意力。不過在全程出席了這場一百二十分鐘的演出後，我算是做到了。如雷的掌聲一直持續到簽名會時間。觀眾們開始排隊，為了在哈斯可那裡買到唱片、拿到我的簽名，並跟我進行約二十秒的談話。談話的內容也包括對日常生活提供建議：「您說看看，克立澤先生，」一位優雅的婦女問到，「我有一位十歲的兒子，但都沒在練習，請問我要怎麼鼓勵他？」在這種情況下，我很懷疑她的兒子對於這項樂器根本不感興趣，但是我並不想直接跟這位友善的婦人指明這點。所以我委婉地回答她，「讓他平靜一下，別逼他做任何事。」這位婦女萬分感激，如果我們之間不是有著足夠的安全距離，她應該會跑過來抱著我親吻吧！幸好，簽名會只花了十五分鐘便很快結束，因為哈

斯可手邊只準備了三十份的《遐思》專輯。

　　大約十點鐘時，一切的忙碌都結束了，該是好好慶祝的時候。這場室內音樂會，作為這禮拜無盡旅程的重要里程碑，總算大功告成。Yes！我要好好慶祝一下，立刻！我所背負的一切壓力與擔憂，雖然沒有一次釋放開來，但在這樣的催化作用下，就像是一種放熱反應般地緩解中。而它的產物便是：純粹的狂喜，一種令人陶醉的亢奮狀態！帶著這樣的感覺，我轉過頭問道，「克里斯多福，你現在覺得如何？」過了五秒鐘的空白，我得到了一句拘謹的答覆：「呦、不錯。」看來，我的鋼琴友人又找回他的沉靜了。

　　他現在一心想狂歡慶祝，但是我沒辦法說服他去參加一場普通的慶祝宴會，於是我們在旅館裡頭用餐。幸好這次沒牛肉了。之後我們便一起到了他房間，亟欲聆聽今晚的錄音。由於我對於音樂會相當滿意，因此很想知道樂迷們聽到的是怎樣的聲音。音色聽起來真的美嗎？流暢嗎？於是我們很快地投入到那些被吹毛求疵的細節裡：「嗯，這裡我沒辦法聽到我的完美演奏。」「怎麼會，你都聽不到這段嗎？」突然間我留意到電子時鐘上的 0：00。「午夜了！」八月三十日了！唱片發行了！我完全拋開了平時的拘謹，活像個小侏儒似的在房間裡用單腳跳來跳去，還搖晃著我的鋼琴夥伴：他在首張

專輯裡與我共同合作,並且在今天的音樂會做出了極佳的演出;而在這一刻,我們也親眼目睹了專輯的問世。至於他呢?克里斯多福腦筋一片空白地看著時鐘,然後喃喃自語道:「喔,這麼晚了。我們該睡了。」

八月三十日、專輯發行日

在經歷了一個幸福的音樂會夜晚之後,隨之而來的又是緊張與壓力。這回要參與的是「就是這!」的節目演出,算是我們音樂馬拉松的最後一站。仍舊是實況表演,這幾天下來,我真是飽嚐了這種生活。由於在房間裡頭枯坐只會讓思考停滯,於是我跟克里斯多福離開了旅館,走了一段路之後便在阿爾斯特河(Alster)的河畔邊坐下。這是個美麗的八月天、既溫暖又平和。總之,是個十分尋常的日子,令人感到舒暢愉快。中午,我順著克里斯多福的意思,與他一起共進了披薩。這回可是在真正的義大利廚師那裡。根據他的說法,若不是在道地的義大利餐館吃東西,一切都會變得貧乏無味。為了打包個人行李,我們之後又回到了旅館。萬事俱備,只剩哈斯可還在往漢堡的路上;他正開著車,無法即時返回。他在手機裡跟我說:「菲力斯,我正堵在易北河隧道(Elbtunnel)裡,

大塞車中。」等到他出現時，我們也必須離開旅館了。北德廣播大樓離這裡僅僅只有幾步路距離，於是我們便徒步前往。在途中，我遇見了一位粉絲。「克立澤先生！克立澤先生！」他突然叫住了我們。這位全然陌生的男士停在我們面前，臉上散發著光彩，甚至有一點難掩興奮：「我在昨天的前廳音樂會上有看到您，今天您會出現在『就是這！』的節目之中吧！」他的目光移到了我的行李箱上，「啊，連法國號也在這呢！我一定會好好聆聽您的演奏的。」於是我們便結束了談話。我站在北德廣播大樓附近，一臉疑惑。這還是頭一回有人在大庭廣眾之下，對我表現出如此狂熱的反應。這種熱情值得小心留意，不過還不賴。

在工作室裡我們又遇見了另一次的驚奇。哈斯可比我們所預期的還早到達，並且及時趕到置物間。裡頭還有另一位女性接待人員，不過已不是前天的那位。我們簡短談論了節目的流程以及各片段的安排，有種像是例行公事的感覺。原本，我們希望在節目結束前進行演奏，但是克里斯多福不太方便，因為他的火車晚上八點就會開走。所以我們把演奏的片段挪到七點零六分，連幾秒都要斤斤計較。在幾次的電視表演之後，我們已經成為箇中老手，為了不被打擾，我們便在置物間裡進行練習。而練習被打斷的唯一原因，是為了換上另一張面具；臉上

Guten Abend sehr verehrte Zuschauer, hier eine Sondermeldung aus der NDR-Aktuell-Redaktion: Felix Klieser hat das benachbarte DAS!-Studio betreten und wird ab 18:45 Uhr zu sehen sein.

臉書內文：

親愛的觀眾們午安，這裡有一份來自北德廣播編輯部的特別通知：菲力斯‧克立澤已經到了「就是這！」的錄影工作室，晚上六點四十五分起就可以看到他囉！

的塗塗抹抹讓我在練習時一直提不起勁，而彩妝師又希望每半個小時補妝一次。彷彿這樣做還不夠似的，我們還必須在臉上塗上彩色的油膏。為了擺脫這種窘況，我很想說一句：「能不能別現在弄，我需要排練。」但是這位彩妝大師似乎不為所動，甚至連我在演奏時都在上著妝。等我到了錄影工作室、到了我應該試坐的位子上時，她都還是形影不離。她一直都停留在錄影的影像之中，站在我的後方，有點像是在我背後進行彩妝工程。無論如何，從這位彩妝師身上，我學到了何謂堅忍不拔。

練習還在進行，而且比我們預期的還要順利。最後的幾分鐘，我則是回到了置物間輕鬆地度過。這裡的工作人員相當有趣、而且彼此間沒有拘束，直到真正進行錄影前都是如此，這比起我一開始所預估的要好得多。錄影一開始我坐在沙發椅上，此時錄影團隊突然喊道：「你的西裝外套上有一根絨毛！我需要一隻絨毛刷！」「……還有三十秒！」「喔，偏偏在這時候，那裡還有絨毛！」「……還有二十秒！」「再補個妝！」「……還有十秒！」主持人問我：「我們該用『您』稱呼對方嗎？」最後幾秒，所有人都離開到影像之外，臉上或許還掛著鬼臉或是笑容，唯有我保持冷靜並開始錄製工作。這或許是我的性格使然吧。

不過，一整個禮拜折騰下來，也留下了一些後遺症。在

行程 A、B、C 之後是行程 D，一切都按照正常程序進行。今天是我必須完成的另一次演出，而且更像是在催眠狀態下進行，突然間我變得無比疲累。問題像連珠砲似的到來，螢幕上播放著我的即時影像。看，你又出現在這上頭了。但是我的腦袋並沒有及時跟上，那些問題也只是讓人覺得乏味。因此，我一開始的回答也顯得索然無趣；而當題目逐漸變得耐人尋味時，我也顯得更加健談，並步上應有的軌道。我不時留意著時鐘上的時間。這讓人變得有點神經質，因為我知道，在七點六分準點時刻，必須立即演奏。而這個時刻終於到來，克里斯多福先起頭，他單獨彈奏了兩個小節，然後我便加入演出。整個過程出乎意料地流暢。之後則是三分鐘的休息時間。然後我再回到沙發椅，繼續閒聊，向觀眾致謝後離去。

這之後的事，我的印象依舊模模糊糊的，我們打包東西，然後跟彼此道別。克里斯多福在我們還沒排練前，就已經把東西都備妥了；然後是跟哈斯可的簡短對話，他極度讚賞我們的表現。之後我們便離開此地，不過今晚我並不想要直接返家。大約十一點時，我終於躺在旅館房間的床上，這幾天所經歷的起起伏伏足以讓我陷入癱瘓。關於唱片的初步發售結果，要到明天上午才會明朗。現在我意識到有一件事：在經過這些古怪滑稽的事情後，我的時間感終於又回復了。而且，

一週以來最好的消息就是：我挺過來了。

終曲

雖然八月三十日這個日子對我而言極其重大，但是對於這張專輯本身我卻沒有太多的想法，甚至沒有料想到，現在它已經是隨處可得了：百貨公司或音樂唱片行的古典音樂專區裡，都可以看到這張 CD 被擺放在櫃子上，而人們可以輕鬆拿著它到櫃台結帳，或者，在網際網路上按個幾下也能買到。

我之所以對專輯沒有太多想法，是因為這片上頭有著我與克里斯多福肖像的塑膠殼子，在過去這幾個禮拜，起碼在某個午後開始，就變得像是件商品。那天下午，我帶著三百片上頭有著我親腳簽名的專輯 CD 回到我老家，我一直有點擔心，下一秒我的貓就會跑到上頭閒蕩、並且用貓掌塗抹掉我的簽名。

一直以來，我的周圍都會有一些 CD 存在，像是在置物間或是工作室裡，不見得都是私人物品；連哈斯可的車子裡也塞滿了這類東西。這種景象對我來說已變得熟悉，就像是我的法國號一樣，也包括了我的專輯。但這並不是意味著，這類物品因此喪失掉存在意義；與此相反，正是因為在這樣的

日常狀態之中，它們的存在變得再清晰不過。在接下來的幾週，若有機會看到專輯排行榜，我不會掃視上頭的名稱或標題，而是封面本身。照片對我來說，比較具有辨識上的意義，就像是照鏡子一樣，總是隨侍在旁。而在過去這些日子所遭遇到的人，無論有沒有保持聯繫，也逐漸具有了某種像是配件的性質；有點像是平日我們帶在身上的手機，雖然它從頭到尾只是件被量產的商品，但是對我而言，卻永遠都是獨一無二的。

對於《遐思》最早的評論，是出現在 D-Day 的前一週，北德文化的廣播節目上。這是一段由李特斯泰（Jan Ritterstaedt）所作的、如詩歌般的評判。他認為，除了在舒曼作品的慢板部份有「潛藏著的緊張」外——顯然他聽過了這個部份，整張唱片都找不出可指謫之處。這段評論之後在網路上也可以讀到：

「克立澤在這張專輯的選曲上，並沒有以名曲作為唯一考量。在急速及高亮的吹奏部份，表現得跟沈靜、詩歌般的片段一樣好。至於萊因貝格爾有著管弦樂色彩的大型法國號奏鳴曲，他表現得相當具有力度與自信。而他長年以來的鋼琴搭檔克里斯多福·凱默，技巧在此也攀升到了新的高點，彈奏出了豐富、近似交響風格的魔幻音色。

無論是大型的奏鳴曲、或是容易親近的小品，克立澤都能充分地掌握這些浪漫時期的法國號曲目。演奏時，在樂句分段以及音色的創造上，特別令人感到著迷。來自漢諾威的年輕法國號樂手，其首張專輯《遐思》，是一張充滿張力、絕對具有價值的 CD。」

人生真是荒誕。在歷經長期的耕耘、精神緊繃以及掙扎之後，現在有了個真正的圓滿結局：所有的評論，不管是大型報社的文藝副刊，或是來自具影響力的雜誌編輯，都與李特斯泰先生的評論相一致。《遐思》就其各個面向而言，都是一張傑出的唱片。這是我在整個秋季連作夢都意想不到的事。

此外，令我特別感到開心的，不單單是進行這些評論的先生女士們，還有給予我回應的「普通」聽眾們：有些是間接地透過亞馬遜或 JPC[25] 的排行榜上看到的；有些則是在我的臉書上直接做出回應，包含著每一則的肯定、吸引與讚美。我的唱片，似乎打動了許多人，並且讓他們更能夠深入到自己的內在。也許，這才是這片首張專輯真正讓我感到驕傲之處。若不考慮一些傑出的專業評論，音樂家一生中最高的讚美，正是來自這樣的貼文：

25. JPC 為德國大型唱片購物網站。

 Dietmar Albrecht Ich bin froh, diese Sendung aufgenommen zu haben. Sonst hätte ich nie einen so beeindruckenden Künstler gesehen. Ich konnte die Augen schließen und fühlte die Musik deiner Seele. Danke, toll.

👍1 · 8. September 2013 um 08:58

臉書內文：

我很開心收看到您的節目，否則我絕對不會耳聞像您這樣一位令人印象深刻的藝術家。我閉上了眼睛，並感受到出自您靈魂深處的音樂脈動。謝謝您，這真是美極了。

城中之屋音樂會

Hausbesuche

德國，上午十點半。那是一棟位在漢堡精華地段歐馬森區（Othmarschen）的別墅，在二樓，我坐在書架和一堆舊酒瓶之間，正要為演奏進行暖身。那些具有紀念意義的瓶子，被放在一位口腔外科醫師的工作室裡，而我一個小時前才首次見到這位醫師；一個半小時後，也就是十二點，我將準時在他的客廳裡進行演出。這是一場迷你音樂會，屬於我與克里斯多福正在進行的、涵蓋全德國的「城中之屋音樂會」（Musik in den Häusern der Stadt）巡迴演出的一部分，目的是為了介紹我們的專輯。「城中之屋」一詞，顧名思義，指的不是在大型的音樂廳裡進行演出，而是以一般的私人處所當作我們的舞台；伴隨著多采多姿的傢俱、走道上的小簽名會、以及主人用來接待的特製點心。這位口腔外科醫師以及他的家人，是我們巡迴演出的最後一站，昨晚我們還在科隆，更早以前則是在魯爾區的米罕（Mülheim）；三個不同地點、三個不一樣的主人、三棟不同的房子和音樂沙龍（至於點心，就先略下不提了）。如今，對於一成不變的工作場合，我實在沒有權利再抱怨了。

現在該抱怨的，是我的嘴唇。因為今天上午，它一點都不想合作，讓我感到有點騎虎難下。昨晚的這班電車不僅耗神、還浪費了不少時間。之前的另一班車由於半途進錯軌道，因此我們只能暫時折返科隆；再由科隆前往哈根（Hagen），

接著從那裡搭乘接駁車到多特蒙德（Dortmund）。在多特蒙德，火車站由於足球迷間的小型鬥毆事件而被封鎖了一小時；又過了兩個半小時，我們才到漢堡。當然，只是到達中央車站而已，還沒抵達阿通納區（Altona）。因為在這裡也有一些地痞流氓在鬧事，他們把車廂給砸了，然後被警察逮捕。大約半夜兩點十五分，我終於能躺在床上，這真是段充滿驚奇的冒險之旅。在歷經了一週共計數百公里的顛簸、以及每日的出場演出，我的力量與狀態已不是處於極佳狀態。我感到疲累，也快耗盡了演奏所需的體能；吹奏時，我的嘴唇就像是布丁一樣。我缺乏休養。在一個小時內，是不可能得到神奇的回復。這令人焦躁，卻無法對此做出改變。所以我依舊沉著地進行練習，除了某種即興演出的才能，這大概是進行這種沙龍巡迴演出的人正需要的特質吧。

即興表演在這天上午就已經如火如荼展開了。音樂會的東道主、我以及克里斯多福在旅館前碰面，也順道拎走我們的行李：因為在演奏完之後，我們便要直接打道回府回漢諾威去了。我們到了他的宅邸，那裡有著白色的扇窗與明亮的房間，而且座落在一樣美麗的社區裡。這幾天，克里斯多福和我遊歷過不少地方：從十九世紀繁華風格的別墅（Gründerzeitvilla），到有著五米高牆與小型音樂廳、光是客廳就佔掉一整層樓的皇

家行宮。這間位於漢堡的別墅雖然小了一號，卻更得我的歡心；我們演奏曲目中的浪漫時期作品，比較適合巧緻的空間。何以巧緻？在房子的女主人帶領我們進入之後，我跟克里斯多福便發現，聽眾跟我們幾乎是比鄰而坐；椅子跟沙發團團圍繞著散發著黑色光澤的史坦威三角鋼琴，而通往另一間房間的拉門則是敞開著。這總共可以擠得下八十個人，有一部份還直接坐在我的法國號旁邊。這對於販賣助聽器的商人而言真是個不幸的日子。「非常理想。」我對主人說道，「但是我們需要讓椅子騰出一點空間，不然第一排的聽眾可能會聽不清楚，如此一來就不夠完美了。我們可以把鋼琴往牆壁挪一點嗎？」

在一般場所舉行音樂會的第一要務是：變更室內擺設時要盡可能姿態柔軟。在大型音樂廳裡，各項樂器的擺設位置是預先給定的、並且被調整至最佳狀態，或者依照音樂家的意思進行變動。但是這裡的狀況有所不同，我必須考量對方的不同意見。當我在另一處場合表示類似的想法：「可以稍微移一下鋼琴嗎？」得到的答覆是一句堅決的：「不行。」在進行此類室內音樂會時，意圖展現出最佳音色的合理願望，可能與主人對於內部擺設的偏好相互牴觸。此時可能的選項有：堅持己見，或是委婉地溝通跟讓步。今晚我選擇後者，幸運的是，房子的主人不僅沒有感到不愉快，還十分樂意協助。

他們幫克里斯多福小心翼翼地把鋼琴抬離木質地板，直到外科醫師幾乎被夾在琴身與牆壁之間，我滿意地說：「這可以了，謝謝！」

除了身體上的疲累，這樣的局面，對我們來說還算是不賴。當克里斯多福一進入房間並第一次看到這台借來的樂器時，他整個人有點心花怒放。「這台幾乎還像是新的一樣吧？」「已經十年了，剛剛才調過音。」主人點著頭回答，他不僅也會彈奏鋼琴，還能勝任翻譜員的工作。克里斯多福對此感到相當滿意，不過他的手指頭就跟我的嘴唇一樣還需要調適。「就跟香腸一樣。」他說完這句話後，便坐到那台史坦威面前，打開樂譜、試著開始彈奏；我則是到了另一間比較遠的房間裡，找了個位置坐下，聆聽音質的狀況。

有著較低天花板的小型空間，對我而言並非是最棘手的麻煩，雖然很多聽眾會這麼認為。事實上，當我們遊走在沙發椅、櫃子以及各式收藏品之間巡迴演奏時，這些並不會造成音色上太大的問題。比較會造成妨礙的，反而是棉質窗簾、厚地毯、織畫掛毯以及聽眾本身。盛裝打扮的音樂會來賓們，在很大的程度上會改變聲音的質感，無論是在歐馬森的小別墅或是有著理想音學構造的柏林愛樂廳裡。當我獨自坐在柏林愛樂的舞台上進行試音時，音色近乎完美；但是當眾人就

坐完畢時，卻會產生音色上的極大變化：所有的聲響都會變得比較暗沉，而且有些聲音就這樣被遮蓋掉了。如果把所有聽眾都請出場，對於柏林愛樂廳的音色多少會有點幫助，實際上卻根本不可行；但是在這裡，在這間位於漢堡的私人沙龍裡，我對於八十位聽眾的包圍卻感到開心。雖然他們也會帶來這種實質上的影響，但音色的改變卻是往好的方面發展：因為在這一類小型空間裡，聲音聽起來多半相當糟，因此我很歡迎暗沉一點的音色。

直到能夠掌握全局以前，我跟克里斯多福都還在嘗試微調的工作。比方說，他在演奏時，三角鋼琴的琴蓋是要關閉、半開、還是全部開啟？用半開的方式演奏了一段萊因貝格爾之後，我們一致認為：「有點太不清晰了。」於是克里斯多福把蓋子全部掀開，以便讓聲音變得更加清楚、並遍布到房間的每個角落，然後再繼續練習。距離第一位賓客的到訪還有四十五分鐘的時間，這是暖身最重要的時刻。我走上樓梯，拿出我的銅管樂器，試著發出幾個音，並讓會影響吹奏的凝結水從仍然冰涼的樂器中滴出。現在時間是十點四十五分，我的嘴唇卻像是剛演奏完一樣，我開始變得焦躁了起來。

為了轉移注意力，我讓我的目光掃向書櫃，那上頭有著藝術畫集、《哈利波特》（Harry Potter）、素食食譜……真

是蠻有趣的組合呀。若是在大型建築內舉行音樂會，在開始之前自然不可能有時間去瀏覽書籍；雖然會有供音樂家使用的置物間，但裡頭並不會擺書。這種情況下，克里斯多福通常會坐在他的練習室裡暖身，他是個典型在音樂會前需要瘋狂練習的鋼琴家；而我最多只消二十至三十分鐘。我對自己並沒有更多的練習要求，對於像我這種性格敏感的音樂家來說有點反常。但是有一件事，是我必須堅持的：我需要安靜的環境。在音樂會之前，我需要獨處，並調適我自己。我這麼做的理由有兩個。一方面，我需要培養專注力，特別是專注在我所要傳達的情感上面。音樂家有點像是演員，演奏音樂前，我會先考慮清楚，想要表達什麼樣的感受；為了做到這一點，我必須讓這樣的表達方式與情感在我面前呈現。而第二個目的則是：讓身體做好暖身，以便輪到我上場時，能夠維持在柔軟的狀態。為了進行暖身以及心情上的調整，我需要能夠把我關在裡頭的四面牆和一扇門；如果無從選擇，我甚至寧願待在雜物間裡獨自練習。在這次的巡迴演出中，有一回我還把飯店廚房當作練習室使用，這還不算是太離譜的狀況。

但今天的狀況不太相同。我在進行此類室內表演期間，理所當然還是穿著我的制式服裝：黑色西裝、白色襯衫以及黑色窄板領帶。但是這裡的環境與有著置物間的大型音樂廳之

間，卻是涇渭分明。當我剛喝完水，門廊外突然出現了腳步聲：屋主一個約略五歲的兒子，正在房門旁探頭探腦。圓形眼鏡的後面是一雙大眼，身上帶著一把藏在襯衫後面的玩具劍，之後又不發一語地跑開。這真是不錯的出場方式。我如果可以像是這樣與聽眾保持親近的話，他們應該會認為這場演奏會辦得相當成功。

如果我能夠好好休息並處於極佳狀態，內心的不安便會大大減退。不過現在，在歐馬森這個明亮、美麗的上午，我的狀態並非那麼理想。在過去幾天內，我與克里斯多福在德國境內旅行了數百公里之遙，這都要多虧了火車的誤點、鐵道營運單位常見的遲緩反應，外加在意料外的車站進行轉車。而帶著不安神情的克里斯多福，幾乎在每一次的停靠時都顯得愁容滿面：「這下子我們又回到魯爾區了。」當我小心翼翼地問他，是否他並不喜歡西法倫（Westfallen）的時候，這位科隆的在地支持者語帶威脅地說道：「西法倫本來就是萊因區的敵人！」這段旅程對於一個來自萊因區的樂天派來說，應該是很勞累。此外，還有在車廂裡大打出手的那群流氓們；他們原本在開心地聊著，如何把另一批人的頭壓進馬桶裡順便沖個水，可惜這時候警察來了。

不管是表演前或是表演後，每個晚上，我都聚精會神地

參與。包含主持音樂會、小型談話、為數十張專輯簽上姓名等等。說得明白一點，諸如交通與住宿這些事情，在大型巡迴表演裡是被人安排妥當的。有時候，我認為在這類大型巡迴表演所要做的事，用風趣一點的方式來表達，不外乎就是：吃、睡跟演奏，實際上的的狀況也與此相差不遠。睡過頭？基本上不可能。弱音器壞了？沒問題，明天一早就會有人遞上新的。

　　但是，「城中之屋音樂會」的整體運作流程則是另外一番風貌。這裡沒有額外的服務與後勤支援，雖然旅館房間已經預訂好，但若是因為太晚到而被拒絕登記入房的話，我跟克里斯多福就得想出個 B 計畫出來。不過這個週日，在我演出的最後一個階段裡，我的媒體代理人哈斯可起碼在場。他先前送我們離開，讓我們獨自進行迷你巡迴表演；而今，他在最後一站現身。一見面，我們彼此就來了個人擁抱，他真的十分想念我們。大概沒有人可以像他那樣，把我的專輯從塑膠外殼裡流暢地取出來。我並沒有露出笑容，但哈斯可很能理解我的風趣之處，我們彼此間已相當熟識。於是，他把我的 CD 從箱子裡取出來，並且擺放在走道的櫃子上。此時門鈴響起，賓客們開始到場了。

　　克里斯多福早已躲進了上方的樓層裡。作為藝術家的我們必須留意，在賓客進場時不能給別人看到。這也意味著他的

練習已經結束了。我問他，手指是否還是感覺像香腸一樣；「完全正常了。」克利斯多福滿意地回答。真是幸運的傢伙。我啃著昨天剩下的一塊乾硬椒鹽捲餅，想要來點黑色幽默：「如果我吹得到高音 C，那麼我就會挺過去。」我帶著惡搞的笑容預示著自己的命運。舒曼的慢板需要耗費極大的肌肉力量吹奏出整場音樂會裡最高的音，而這個高音，必須是散發著光芒的。如果我做不到這點，那麼，這場音樂會進行到中途就不妨先結束吧。這個高音 C 對我而言，就像是一次表決、或是某個里程碑，決定了我是否要繼續攀爬向上，或是失敗傾倒。但我並沒打算為此預先做足準備。如果我在暖身練習的時候發出這個高音，便是在浪費演奏時所需要的力氣。此時能做的，只有期待跟等待。克里斯多福感覺上不是很相信我的判斷。好吧。為了不讓悲觀情緒繼續蔓延，我把弱音器塞進了號角裡，並繼續吹奏了一陣子。其實，我們不僅不該讓人看到，也不該讓人聽見。現在距離出場還有十五分鐘。

一樓的各種聲音逐漸蔓延開來，傳到了我們上方。看起來應該是有點緊張的女主人，跟我們確認是否一切都準備妥當；而她的先生為了蒐集稿子的內容，則是往裡頭又看了一眼。習慣上，他們倆會在台前先介紹我跟克里斯多福，講一些關於巡迴表演以及音樂的話，然後就讓我們留在舞台上發揮。

這樣的開場有時候成功,有時候失敗。在過去這一週我也經歷過這樣的事:有些主人太投入到自己的角色之中,導致我幾乎沒能說上一句話。

而今在漢堡,事情完全可以如我所願地進行;連最後的十分鐘也能夠掌握在自己的手中,而這正是我最想要的。我看了這間工作室周圍最後一眼,試著找回自己的感覺並集中精神。此時克里斯多福則是帶著我的法國號跟支架到一樓進行裝設。他現在的心情顯得有點煩亂,「我去看看下面人多不多。」他說完便隨即消失,但很快地又冒出來說道:「連最後一個位子都被坐滿了。」看來唯獨了我以外,一切都就緒了。或許是真實的居家氛圍無法讓我上緊發條的緣故,我感到愈來愈怯場。我瞧著克里斯多福,這是即將上場前的一個無聲信號,之後又說了一句:「我們走吧。」便一同步下樓梯。到了走廊上,我們盡可能地貼近聽眾,但是不能被他們發現。當屋主說完最後一句話時,我跟克里斯多福象徵性地朝左邊吐三次口水——這是我們長久以來的祕密儀式,然後在八十位聽眾的掌聲下,帶著笑容出場。演奏會於是開始。

在一般的音樂廳裡,我鮮少向下走向舞台,而是向上走。置物間通常會位在舞台的後方或下方,因此會在燈光以及數百人的掌聲中爬上台階。克利斯多福跟我會在鞠完躬之後坐下,

位子盡可能相互緊鄰。接著是一陣沈寂，以及一些輕咳的聲音。克里斯多福會彈出 F 大調和弦，而我也會跟著調整。之後音樂廳就會開始洋溢著我們的音樂。

在這間宅邸裡，流程上大同小異，但卻是在比較小的規模下進行。我們兩位樂手在廊下等候著，直到屋主講完話並將他的孩子趕向兒童座椅；賓客們興致相當高昂，而主人也相當的風趣，在深吸了一口氣之後我步出了側門。來賓的年齡層落在中年與老年之間，有些人在服飾上相當講究，而有些只是隨興地穿搭著毛料上衣跟牛仔褲。這八十位排排坐著的賓客，看起來並不會讓人感到古板或過於正式，而這正是我所喜歡的。在一般的音樂會場合，只會出現極小範圍內變動的正式服裝；但是在這裡，來訪的賓客都有著自己的個人風格。這個感覺是我在向所有人致詞、並表示歡迎時得到的。因為屋主把要說的話讓給了我：「各位好。今天，很歡迎各位的到訪。對於這場『城中之屋音樂會』系列的室內演奏，我個人感到萬分的期待。主要是因為，這裡的氛圍，完全切合我今天要演奏的浪漫時期音樂作品……。」我看了一下在場人士，這些人彼此間都相互熟識，不同於一般音樂會上的來賓。後者總是帶著某種疏離感，而且在燈光的效果下、讓人無法辨識出任何一張面孔。但是在這裡，我可以清楚察覺到，這些人是如何饒富興致地

盯著我瞧。這一切鼓舞著我。於是我開始介紹第一首曲目:「我們將從舒曼的作品第七十號,為鋼琴與法國號所譜寫的降 A 大調《慢板與快板》開始。由於舒曼為法國號投入不少心力,因此這是一首相當有趣的作品。在他的時代,法國號的閥鍵剛剛被發明,在那之前法國號只能吹奏出自然音⋯⋯。」結束了對於歷史背景的兩句簡短說明後,緊接著的便是:「祝各位聽的愉快!」我坐回自己的椅子上,那並不是一張高腳椅,我先前向女主人要求一張有靠背的椅子,因為「法國號手喜歡舒適的感覺」。F音響起,我再次深吸了一口氣。演奏開始。

《慢板與快板》是我最喜愛的曲子之一。早在八年前,這首曲子就被收入到我的固定曲目之列;但是今天在慢板的部份,第三個音的地方還是出現了相當愚蠢的破音現象。就算了吧。至於樂曲的第二部份,當我跟克里斯多福演奏雀躍的樂章時,彼此間沒有一直保持一致,有些地方因此表現得並不搭調。這些細微部份很難用言詞說明,但是我可以聽得很清楚。至於我的判準點:高音 C,則是掌握得毫無困難。我的壓力開始減輕。雖然有一點閃失,但是這場音樂會還不算太糟。在熱烈的掌聲後,我突然間感到如釋重負,於是繼續挺進到第二首曲目:

「接下來我們要進行的是葛里耶爾的四首作品。從名字上

很難看出這位音樂家的出身其實是位俄國人。他那不太俄國的名字，其實有其典故。他的父親原是位在薩克森的樂器師傅，之後移民到了俄國。在那裡，他原本的名字『葛里爾』（Glier）被轉譯成斯拉夫文；當名字又被譯回來的時候，重音位置便有所改變。而名字最後之所以有點法語的風味，是因為這樣子在當時比較時髦。葛里耶爾的作品第三十五號是由十一個不同的片段所組成，分別針對不同的樂器，例如豎笛或直笛，以及四首我們即將演奏、專為鋼琴及法國號所寫的段落。敬請拭目以待。」

　　在演奏這首浪漫曲的第一個片段時，我便已留意到自己其實可以表現得更好。某個 E 音的終止式，被我吹成了降 E 音。雖然這並不影響樂音的和諧，卻依舊在我腦子裡留下了印記。而我對於演奏良莠的評斷，並非始於音樂會結束之時，而是在每個音符產生的當下。當進行到第二小節時，我會自然而然地去剖析第一個小節，並沉思剛才被演奏過的樂句。我會這麼做的原因，也許是因為整場音樂會就像是處在催眠狀態下進行著，一切是如此平和、沒有叨絮。而我的腦袋因此關上了開關，享受起自己的時光，有點像是在渡假的感覺。中場休息的時候，我則是走到人群之中，一刻也沒有閒著，但已不再仔細審視自己的錯誤。

在歐馬森舉行的客廳音樂會就如同上述的狀況。在演奏完葛里耶爾之後就是休息時間，我們移到了走廊上。哈斯可那裡，除了帶著 CD 之外，還有一隻銀色的艾迪（Edding）麥克筆，這是為了讓深色專輯外殼上的筆跡能夠辨識。我們在那裡等候著聽眾，沒多久，人群便從櫃子到樓梯間排成了一長條。他們把鈔票拿給了哈斯可，並請我跟克里斯多福在剛買到的專輯上頭簽名。當我用一隻腳站著，另一隻忙著簽名的時候，也順便回答來賓們的問題：

「您吹法國號多久了？」

「從四歲開始。」

「啊、挺有趣的。那您怎麼會想到要吹法國號的？」

「可惜我已經記不清楚了。」

「啊、這才真的是有趣呀！」

「……」

在進行數十個這樣的對話後，我逐漸相信，在許多面相上，人類都是彼此相似的。問題問來問去基本上就是那些；而我的回答，也愈來愈像是依照汽車導航系統做的回應。其中最經典的一個，是一位友善的婦人所問到的，而這個問題應該只有女性會提出來：

「您演奏時不覺得腳會冷嗎？要是我的話，應該會。」

「嗯，不會耶。這可能是因為您是女性的緣故，通常婦女比較會有這方面的問題。」

至於有些突然提出、又毫無線索可尋的對話內容，則是讓人比較頭疼。保持沉默太久，總是令人尷尬，因此人們總是會熱切地想搭上話；然而這又說明了，彼此間沒有共同的話題。最糟的是，某些聲稱是慈善家的人，會以一些令人費解的想法，把對談帶到意想不到的方向上。有一回，有位先生建議我，應該到某位人士的管樂隊去問問，那裡一定有我可以做的事。對此應該如何回答？我只能以一句禮貌性的「是呀、聽起來不錯」來回應。我的確會吹奏點東西，而我的專業則要求我隨時保持著友善態度。

幸好，在漢堡不需要遇上其他的管樂隊。在大多數的接觸中，這裡的賓客都顯得相當友善，並有點猶豫地回到了原本的位子上。這場在走廊上的談話似乎結束得相當圓滿。我很開心地進行下一首曲子的介紹：理查・史特勞斯的 C 大調行板。演奏時，大部分的時間我都閉上了雙眼；我偶爾會瞧一眼聽眾，並看見我在大型音樂廳裡看不見的事物：每位聽眾的感受。在另一邊，我只能隱約辨識出一群昏暗的眾人；但在這裡，我可以看到面孔、以及面孔背後想傳達的東西。這群漢堡的賓客們相當吸引我的目光。特別是，我可以觀察到哪些作品會

引領著他們，甚至打動他們。在演奏葛里耶爾時，許多人的目光，特別是婦女們的，會出神地望向某處；而男性們則是被高昂有力的樂章所打動。這些在演奏時對於面部表情的小觀察，讓我覺得饒富趣味。在這樣的一個禮拜日，我再次確認了這類臨場經驗的價值所在。

若是不考慮整場音樂會的沉著表現，我真正的精彩演出，是出現在萊因貝格爾為法國號與鋼琴所寫的一首降 E 大調奏鳴曲的第二樂章。克里斯多福與我協調得極為完美，在音樂上創造出了許多我們先前不曾嘗試過的東西。當我在演奏過程中 有了新的點子，克里斯多福馬上能夠領略，並且繼續推演這樣的詮釋；反之亦然。除此之外，各個部份都搭配得天衣無縫，呈現出自成 格的戲劇效果。（多希望在演奏舒曼的慢板時也能如此！）這樣的極致演出是不會在場場音樂會裡頭都出現的。這屬於這整場音樂馬拉松裡真正的加冕榮耀，我跟克里斯多福在往漢諾威的回程上，都還不斷地在討論。

還有另一段值得一提的精彩片段：在演奏聖桑的一首浪漫曲時，也能看到女性觀眾們如癡如醉的鮮明表情。在謝幕的掌聲中，聽眾變得對我個人更感興趣。屋主提供了南瓜酥餅以及檸檬果汁供大家享用，但由於狹窄走道上的擁擠，使得我根本沒法吃到一口美食；在克里斯多福以及哈斯可的陪同下，

我又回到了走道上的位置。跟賓客進行了不到一個小時的談話後，我們開始打包自己的東西；屋主與我們在沙發椅上拍照留念，之後便帶領我們到附近的捷運站。

　　如今已不再有任何壓力。除了祭五臟廟之外，我對其他東西都不感興趣。我目前最渴望的是能得到休養。但我還是要陪同一些記者進行訪談，並且在四十五分鐘之內到達火車站，以便趕上我的高鐵班次。我們在一間牛排館裡閒聊，在回答問題的同時我點了一客雞胸肉沙拉，之後便跟克里斯多福趕往捷運站，而哈斯可則是已經先行離去。這班電車真是值得美讚一番：在整個室內巡迴音樂會過程中，第一次毫無插曲地準時到達目的地。（四分鐘的誤點我就不計較了。）晚上六點鐘左右，我們筋疲力竭地在漢諾威碰面，內心卻感到相當滿足。不僅得到了新的體驗外，我們的皮箱裡還有屋主送我們的禮物。除了幾瓶高級紅酒與白酒、還有他們親手製作的幾包餅乾跟一罐蘋果果醬。這真是棒透了。

生命

Leben

折翼人生是艱困的，但並不是因為這雙失去的手臂。

事實上，生命的困難之處跟日常生活的運作毫無瓜葛，即便多數人會自然而然地從這個角度去切入；但這對我而言根本不是難事。刷牙、開車、滑手機，我在從事這些活動時，都與他人無異；我有自己的工作，從二十歲多起，就因為各種活動使足跡遍佈全球，並努力為剛剛起步的事業打拼。沒有手臂的生命，其艱困之處並非在於其自身，而是在面對他人時的行為舉止：如實地表達看法，而不是基於他人的推崇或被人揭露；贏得喝采，但不讓自己陷入某種刻板形象；依照整體表現進行評判，而不過份專注於極端特殊的條件；肢體雖有所不便，卻沒有被視作身障對待。

這些困難點經常體現在一些小事情上。這些所謂的小事情，基本上便足以訴說關於我自身形象的許多故事。舉個例子說明，有一次在漢堡，我在某大型演奏廳進行完一次挺不錯的專訪後，要讓某報進行照片的拍攝。此時，攝影師向我提出了他的想法：我不妨到聽眾席的第一排，坐在最醒目的位子上，然後，赤著腳。他認為，「一張圖片就包含了完整的故事」。在他的想法裡，我就是個典型用腳處理各種事務的人，因此也應該讓雙腳出現在圖片裡。這樣的形象是否符合真實、又或者是完全被人為所建構出來的，對他而言沒有

差別。我拒絕了，這樣的手法對我而言太過粗糙。即便不是為了攝影，我也不會在任何一處赤著腳坐著。任何人只要出門在外，就一定會穿著鞋子，即使沒有手的人也不例外。這是一種抗議，但是這位攝影師很難有所領會。我最終還是堅持了自己的立場，但當初必須為此進行解釋，卻讓我感到不悅。

§

與媒體進行交流時，人們除了對我的成就感興趣外，肢體障礙顯然會是一個主題。我不尋常的演奏姿勢，也使得其他人對此投下關注的目光。自從我在「青年音樂家」比賽中獲得全邦首獎，並獲得德國儲蓄銀行基金會（Sparkasse-Stiftung）所提供的獎金後，記者們便無時無刻地問我以下的問題：您是怎麼做到的？您要如何演奏？當社會大眾對於藝術家的私人生活感到興趣以前，他還有許多的努力要付出；但我的腳趾演奏技巧對於任何一個編輯單位而言，都是有趣的題材，不管它屬於地方小報或是全國性報社。背後原因可能不是出於肢體障礙，而是基於某種特質：如果我來自中國，那麼我就會是一位中國籍的法國號演奏家菲力斯‧克立澤。我對這個觀點再清楚不過，而我也會試著以幽默與體諒的方式面對這些問題。最後，當有些人手裡拿起了筆、甚至打算寫下東西時，

便會讓我感覺有點緊張,即使我並沒有向每個人指明,這樣做真是夠神經的。人們總是認為自己的認知是毋庸置疑的。

另一方面這也意味著,在我的私人領域內,沒有人會對我的腳指頭感興趣;在專業領域內也是如此。後者的情況下,這件事是否是理所當然,我並不清楚。但是職業音樂家們並不會去理會一個人的外在條件,例如某人染了新的髮色、或是左後方的同事到底結了三次還是四次婚等問題。真相到底如何?這問題跟工作本身並沒有相關性,就讓它繼續晾在一旁吧!藝術領域的基本公式是:你愈有成就,八卦新聞便會對你愈感到興趣,而且問題也會更加地集中在私人領域。直到某個時間點以前,我的手臂都算是所謂的個人私事。雖然在評論中總是會被提及,但只是附帶提到。之後,某些媒體開始關注起我來,我的雙腳以及不在場的手,成為了一件公眾感興趣的事物。我覺得那樣的行為有點荒謬,卻也曉得如何在各方面與之周旋並加以閃躲。與廣播、電視及平面媒體相互較勁,其方式各有殊異;包括回答問題時也是,如果我願意回答的話。在我的經驗中,有些問題我不太想回答;而有些問題,由於太過涉及私人,使得我必須予以回擊。在「就是這!」的錄影工作室裡,主持人便想方設法,要讓我在情感上有所招供:還有什麼是我做不到的?我沒有手臂可以到

多遠的地方？我只乏味地回了一句：「哈，反正可以到得了貴節目的紅色沙發上坐坐。」

在我的領域裡，人們會認識到一些人，然後清楚知道他們在想些什麼、觸碰到哪個點會生氣，之後便保持安靜。

§

我就是我自己。與奮發向上的正常音樂家們相比，我的生命更具有公眾的話題性，這一點是我無從選擇的。我變得顯眼，但卻是在人們的記憶中。有不少人希望我的姿態可以更積極主動一點，以使讓處在類似境況的人們，能得到某種引領的效果；然而，若假定自己是個可憐蟲、什麼都願意做、希望別人多幫幫自己，這便成為與人交流最糟糕的方式。有許多人，把「你們必須幫我」這樣的義務加諸在別人身上。依照我的觀點，這是錯的。

有些身障者確實需要協助。但這涉及到投射給社會大眾所的形象以及如何展現「正常的」自己，因為這是過正常生活的唯一道路；並不需要無微不至的照料、同情以及政治上常講的「正向差別待遇」。「站在遼闊世界裡的折翼青年：菲力斯。」在表演前進行這樣的介紹，是行不通的。

我們舉個略帶諷刺意味的例子做比較：某位女士天生具有傲人的上圍，但她顯然不希望人們一直專注此事，並以此

簡化了她的存在。或者您曾經聽某位女性說過：「我很滿意我的罩杯尺寸，而且我有一份不錯的工作。」許許多多類似的狀況，只是形體上的單純差異，卻變成了某種不尋常的事物；而且人們很快地就會發覺，這種看法基本上是無益的。還記得嗎，西蒙·波娃（Simone de Beauvoirs）的名言：「女人並非天生下來就是女人，而是被塑造成女人。」這不僅在女性世界裡可以成立，在其他的故事脈絡裡也一樣適用。

§

我認為，當人們認識了事情全貌，便能夠產生不同於過去思維習慣的作法，並且開拓一條新路出來：像我，就是一個能在天生條件與獨立自主之間找到平衡的生命個體，更重要的是，我不想因此得到過多的關注。

若是依照許多公益團體的想法，我應該更頻繁地擔任起模範生的角色。為身障人士進行的政治遊說需要更多的新面貌，以及有利於整合的優良範例；但仔細觀察下來，這多少都顯得有股譏諷的味道。對於這些慈善團體而言，我被迫扮演某種功能性的角色：「克立澤先生，我們即將有一個大型活動，我們希望您能夠協助我們做這個做那個……。」卻從沒有詢問過，我是否願意為活動做這些事。顯少有公益團體代表會徵詢我：「克立澤先生，您對此看法如何？有什麼是您覺得能夠

做的？」這些人不了解我、也不了解我對於這個議題的看法。他們自以為早就知道，我會提供何種訊息給他人。

　　他們若真的了解我的想法，便不會如此頻繁地要求協助。我的觀點在於：若是我想要透過這些機會發聲，就必須再次站在舞台前；然而這可能是錯的。我想要的只是一個正常的生活，因此便不該讓自己成為某種模範。因為，唯有自己先將自己視為正常，才能夠要求社會也如此般看待你。

<center>§</center>

　　有許多人和我身處在　樣的局面裡。他們不會錯過公開談論身障問題、或是把該問題擺進焦點的任何機會，雖然他們應該更深入地了解這件事。我認識許多身障朋友，他們把時間與精力都投入到支持某公益團體的工作上，而該項公益的目的未必跟他們自身的想法相契合。若是他們沒有這樣全心全意地投入在政治遊說活動，他們可能會是化學家、幼教工作者、或是畫家。而且目標應該完全不同，亦即過著一個非身障者想過的正常生活。我始終認為，這樣的信念是極其重要的。

　　「哈囉，我在這。看哪，我什麼都辦得到！」這種吸引公眾目光的開場方式，與我的信念全然相違。當我站在舞台上，並不需要有人特別指出：哪些是我具備的、哪些是我欠

缺的、哪些是我能做的、哪些是我擱置一旁的。反正到最後，人人都會看清這些東西，這樣也就夠了。因此，最讓我恨之入骨的是，要求我在某個節目中進行三分鐘的演出、並且還得在攝影機前保持開心笑容，活像一隻在跑著滾輪的老鼠。這真是令人憤怒。這樣的活動，一而再地在我身上展演著，這回是週年慶，下次則是某個慶典；在參與慶典時，我必須像個衣著體面的服務生在演奏音樂，以便加深別人對我的同情。這種對身障議題膚淺、庸俗的處理方式，我絲毫不敢領教。更糟的是，人們還會透過這類事物來煽動大眾的情感。「他的生命是艱困的，但是他挺過來了。沒有事情是不可能的。」這種表達方式完全無益於問題本身。事情總有不可能做到的時候，無論付出多少努力，我都難以成為屋頂建築工人或是世界手球冠軍。

當我試著爭取某種東西時，不會急著達成結論、進行奉承，或是讓思維僵固在某種既定模式。昔日的行車指示標誌是很有用的：先停車、再通行。我們要做的，首先是對事物的各個側面進行觀察，以便獲得該事物的完整圖像。這個智慧，其實不僅適用在與身障者的交流上。

但必須說的是，我有些批評或許相當激烈，但原則上我並不會拒絕或阻擋這些公益團體要求的公關事務，只是會時常

視個別狀況而定。一旦我留意到，該團體不僅僅對於我的知名度感興趣、對於我個人也是；或是問到我的立場為何，而且我的觀點能夠在活動計畫中呈現時，我會準備好貢獻一己心力。此外，在實踐上必須符合我的哲學：我是作為一個人參與這些活動，並不是擔任活動看板。

§

我與陌生人相遇的方式有許多種，從相互理解、熱心協助、乃至於遇到隔閡等等，幾乎該有的都有。當中我認為最難與之應對的狀況，是面對或多或少潛在的窺視意圖。這很難被確實掌握，但是總是在某些狀況下一再出現。這不僅會發生在與平面媒體編輯進行對談時、也會出現在與樂迷或其他萍水相逢的友人們閒聊時。人心充滿著無窮的好奇，但是對我而言，重要的並不是去解釋一個沒有手臂的生活世界。人總是很快能掌握詢問功能性或技術性問題的訣竅，但關於「人」本身的問題就不是如此，牽涉私人領域時，就更不存在這樣的訣竅了。

媒體總想努力地想挖掘出一些東西，並且在許多地方變得無動於衷。這時，多認識人們的行為模式以及回應方式，便會有所幫助。當我用一隻腳站著進行簽名時，有位旁觀者對我說了一句：「您竟然可以把腳抬得這麼高！」我於是回應：「您也可以試看看。」於是一群人試站到快跌了下來，但大家都

覺得十分有趣，而這個話題也就這麼結束了。我會輕鬆地看待這些來自相同水平的不同意見，例如一直層出不窮、語帶驚訝的那句「您竟然在腳踝上帶著一支手錶！」這些我都必須加以處理。如果我說：「您帶著一只很有趣的耳環。」當然是無傷大雅的。但有時候，人們對我的反應卻是帶著隔閡、說話吞吞吐吐或是帶著某種尷尬。有些人確實並不清楚，在考量到我沒有手臂這件事時，應如何採取適當的態度，或甚至是採取無禮的對待方式。在進行一些商務聚會或正式會議時，總是能夠特別地感受到這點。這個時候，我會試著說些有趣、搞笑的話語，以便讓彼此間的窘況迅速冰釋，讓與會人士可以輕鬆地進行交流。起碼我是這麼希望的。但很抱歉的是，我有時候也會失敗，這時大家就得繼續撐下去了。

我十分喜愛一些古道熱腸的人，但只侷現在實際需要幫忙的範圍內，而非基於刻意捏造的同情心。這種情形在我身上總是在發生，有趣的是，多半是由女性扮演起這種角色。她們總是會留意到一些細節，例如在用餐時，餐具是否正確的擺放，以及能否幫我背上側背包等等。如果認識我夠久，其實就會省去這些周到的協助。唯一例外的是克里斯多福，在多年的合作之後，他還是一如往常地幫我處理法國號的事。

面對這些狀況時，我會就事論事地採取應有的回應，並

給自己足夠的自由去婉拒對方、而不會造成彼此的難處。有人樂意幫忙，當然是件美事。有些故事會讓我回想起我祖母的堂姊。她是一位令人感到驚奇、且充滿精力的婦人，我很喜歡到她家去拜訪。有一次我要幫她開寶特瓶，她便有點不高興地拒絕了我的請求：「喔，菲力斯，我還沒老到這種程度呀！」其實，她已經九十四歲了。在這樣的回憶裡，我總會意識到：是呀，若是我，也不會想求助他人。幫助別人與觸怒別人之間的差距，有時相當狹窄。但若氣呼呼地面對別人的善意幫助，便會讓我覺得有點傻裡傻氣了。

傻氣的事不僅於此，就連故作風趣時也會如此。我可以開玩笑嗎？可以開自己玩笑嗎？其他人聽完笑話後可以笑嗎？我是這麼看待這件事的：在正常的情況下，可以對一些醒目的東西開些小玩笑。例如某人的鮪魚肚，或是我那不見了的雙臂，這算是我在處理這項議題時的理解方式。但是，何時可以開玩笑、何時可能讓對方陷入可怕的為難窘境裡，要去定義這兩者間的界線，有時候卻是難上加難。在某個十二月天，我跟一位女記者在進行完專訪後，在漢諾威火車站前道別。她吃驚地表示，我竟然沒穿夾克。「啊，我已經穿了一件針織衫了，底下還有一件 T-Shirt。」然後我又補了一句：「在我身上，應該說是還有一件 I-Shirt 吧。」之後是好幾秒鐘的沉寂，

此刻我彷彿可以聽見她腦子裡的想法：我的老天，這真的只是個玩笑嗎？然後，她便笑了出來。

要知道，人與人之間越是彼此信任，便越能夠在面對身障一事時談笑風生。

最後，有些遭逢則是十分滑稽有趣，而且是在我全然沒有介入的情況下。例如十歲那年，我與母親到湖邊散步。此時，一個上了年紀的先生從我們旁邊經過。他是個道地的鄉下人，十分友善，但不是精明的那一型。他看著我倆，並停下腳步說：「哇塞、你的兩隻手是怎麼回事！」這句話夾帶著不可置信與驚駭，簡直像是他在 3C 量販店裡發現微波爐裡頭還裝著一台義式咖啡機一樣。

這位老先生繼續走他的路。我想，他應該在下一秒就會忘記適才所發生的事；我的母親則不是，她一直笑得合不攏嘴，一整天下來都無法平復。

§

過著沒有手臂的生命，並不總是那般滑稽。關鍵在於，這並非哀痛的理由。我跟我的友人們至今不曾明確地談論過這件事；我也不是很清楚，為何在與友人的交往上，這件事總是無關緊要。我並不會特別想要與身障者談論這些事，我與他們的接觸都是偶然間形成的；我會避開所有的身障互助團體，

因為我經常見到很多相關人士，把自己的存在簡化在肢體障礙一事，而且更勝於周遭對他們所作的。其中的原因與後果，很難被明確指明，但是我不太關心這樣的雙方面交流。再拿一次罩杯的問題來叨擾各位，我的理解就像是這種情形：有十位女性比鄰而坐，只是為了沉思她們的傲人上圍。光這樣做，並不會對生命本身以及別人看待他們的觀點上造成任何實質的改變。

我認為在這種情況下，人們應該就彼此的目標與想法進行溝通、然後為此實踐，而毋需在意是否坐在輪椅上、或是身上缺了些什麼。這樣做雖然未必成功，但起碼可以更貼近人們的籲盼。我始終都是主張上述的立場。人們若是從遠處進行觀望，會覺得這是件輕鬆的任務；但是對於這種艱困的道路，他們知道的並不多。我不想要掀起論戰、也不想淡化事情的嚴肅性；但我的經驗告訴我，冷靜地觀察事物並還原其本質，才能有所助益。我要吹奏法國號，並繼續投入在音樂上，這就是我想要的；而圍繞著我的那一大群人，也能夠繼續做他們想做的事。但對於後者，我並不感興趣。

如同已經提過的，失去手臂的生命，其難處並非在於生命本身，而是其他人的想法；因為他們想知道，這樣的生命到底是怎麼一回事。

圖片來源：

克立澤臉書個人圖片，第 139、145、155、163 頁：©Maike Helbig

第 139 頁臉書貼文：©Hasko Witte

第 145 頁臉書貼文：©Edel Germany GmbH

第 155 頁臉書貼文：©Maike Helbig

第 163 頁臉書貼文：©Hasko Witte

第 169 頁臉書個人圖片：©Dietmar Albrecht

資料引用：

第 167 頁評論：Jan Ritterstaedt©NDR Kultur 2013

國家圖書館出版品預行編目 (CIP) 資料

音樂腳註：我用腳，改變法國號世界！ / 菲力斯．克立澤
(Felix Klieser), 席琳．勞爾 (Celine Lauer) 作；駱俊安譯．
-- 初版 . -- 臺北市：有樂出版 , 2015.06
　面；　公分 . -- (樂洋漫遊 ; 2)
譯自：Fußnoten
ISBN 978-986-90838-4-3(平裝)

1. 克立澤 (Klieser, Felix, 1991-) 2. 音樂家 3. 傳記

910.9943　　　　　　　　　104008260

♪ 樂洋漫遊　02

音樂腳註－我用腳，改變法國號世界！

Fußnoten

作者：菲力斯·克立澤　Felix Klieser & 席琳·勞爾　Céline Lauer
譯者：駱俊安
發行人兼總編輯：孫家璁
副總編輯：連士堯
責任編輯：林虹聿
校對：陳安駿、王若瑜
版型、封面設計：高偉哲

出版：有樂出版事業有限公司
地址：114 台北市內湖區瑞光路 583 巷 30 號 7 樓
電話：02-25775860
傳真：02-87515939
Email：service@muzik.com.tw
官網：http://www.muzik.com.tw
客服專線：02-25775860
法律顧問：天遠律師事務所　劉立恩律師

總經銷：大和書報圖書股份有限公司
地址：242 新北市新莊區五工五路 2 號
電話：（02）8990-2588
傳真：（02）2299-7900

印刷：沈氏藝術印刷股份有限公司
初版：2015 年 6 月
定價：350 元

有樂精選 · 值得典藏

茂木大輔
《交響情人夢》音樂監修獨門傳授：
拍手的規則
教你何時拍手，帶你聽懂音樂會！

由日劇《交響情人夢》古典音樂監修

茂木大輔親撰

無論新手老手都會詼諧一笑、

驚呼連連的古典音樂鑑賞指南

各種古典音樂疑難雜症

都在此幽默講解、專業解答！

定價：299 元

基頓 · 克萊曼
寫給青年藝術家的信

小提琴家　基頓 · 克萊曼

數十年音樂生涯砥礪琢磨

獻給所有熱愛藝術者的肺腑箴言

定價：250 元

宮本円香
聽不見的鋼琴家

天生聽不見的人要如何學說話？
聽不見音樂的人要怎麼學鋼琴？
聽得見的旋律很美，
但是聽不見的旋律其實更美。
請一邊傾聽著我的琴聲，
一邊看看我的「紀實」吧。

定價：320元

藤拓弘
超成功鋼琴教室經營大全
～學員招生七法則～

個人鋼琴教室很難經營？
招生總是招不滿？學生總是留不住？
日本最紅鋼琴教室經營大師
自身成功經驗不藏私
7個法則、7個技巧，
讓你的鋼琴教室脫胎換骨！

定價：299元

《音樂腳註》獨家優惠訂購單

訂戶資料

收件人姓名：＿＿＿＿＿＿＿＿＿＿＿　□先生　□小姐

生日：西元 ＿＿＿＿＿＿ 年 ＿＿＿＿ 月 ＿＿＿＿ 日

連絡電話：（手機）＿＿＿＿＿＿＿＿＿（室內）＿＿＿＿＿＿

Email：＿＿＿＿＿＿＿＿＿＿＿＿＿＿＿＿＿＿＿＿＿

寄送地址：□□□ ＿＿＿＿＿＿＿＿＿＿＿＿＿＿＿＿＿＿＿

＿＿＿＿＿＿＿＿＿＿＿＿＿＿＿＿＿＿＿＿＿＿＿＿＿＿＿

信用卡訂購

□ VISA　□ Master　□ JCB（美國 AE 運通卡不適用）

信用卡卡號：＿＿＿＿＿-＿＿＿＿＿-＿＿＿＿＿-＿＿＿＿＿

有效期限：＿＿＿＿＿＿＿

發卡銀行：＿＿＿＿＿＿＿＿＿＿

持卡人簽名：＿＿＿＿＿＿＿＿＿＿＿

訂購項目

□《MUZIK 古典樂刊》一年 11 期，優惠價 1,650 元

□《拍手的規則》優惠價 237 元

□《寫給青年藝術家的信》優惠價 198 元

□《聽不見的鋼琴家》優惠價 253 元

□《超成功鋼琴教室經營大全》優惠價 237 元

劃撥訂購

劃撥帳號：50223078　戶名：有樂出版事業有限公司

ATM 匯款訂購（匯款後請來電確認）

國泰世華銀行（013）　帳號：1230-3500-3716

請務必於傳真後 24 小時後致電讀者服務專線確認訂單
傳真專線：（02）8751-5939

有樂出版

11492　台北市內湖區瑞光路 583 巷 30 號 7 樓
有樂出版事業有限公司　編輯部　收

- 請沿虛線對摺 -

有樂出版

樂洋漫遊 02　《音樂腳註》

填問卷送雜誌！

只要填寫回函完成，並且留下您的姓名、E-mail、電話以及地址，郵寄或傳真回有樂出版事業有限公司，即可獲得《MUZIK古典樂刊》乙本！（價值NT$200）

《音樂腳註》讀者回函

1. 姓名：＿＿＿＿＿＿＿＿＿＿，性別：□男　□女
2. 生日：＿＿＿＿＿＿＿ 年 ＿＿＿＿＿＿＿ 月 ＿＿＿＿＿＿＿ 日
3. 職業：□軍公教　　□工商貿易　　□金融保險　　□大眾傳播
　　　　　□資訊業　　□製造業　　　□服務業　　　□學生　　　□其他
4. 教育程度：□國中以下　　□高中／職　　□大學／專科　　□碩士以上
5. 平均年收入：□ 25 萬以下　　□ 26-60 萬　　□ 61-120 萬　　□ 121 萬以上
6. E-mail：＿＿＿＿＿＿＿＿＿＿＿＿＿＿＿＿＿＿＿＿＿＿＿＿＿＿＿＿＿＿
7. 住址：＿＿＿＿＿＿＿＿＿＿＿＿＿＿＿＿＿＿＿＿＿＿＿＿＿＿＿＿＿＿＿
8. 聯絡電話：＿＿＿＿＿＿＿＿＿＿＿＿＿＿＿＿＿＿＿＿＿＿＿＿＿＿＿＿
9. 您如何發現《音樂腳註》這本書的？
　　□在書店閒晃時　　　□網路書店的介紹，哪一家：＿＿＿＿＿＿＿＿＿
　　□ MUZIK 古典樂刊推薦　　□朋友推薦
　　□其他：＿＿＿＿＿＿＿＿
10. 您習慣從何處購買書籍？
　　□網路商城（博客來、讀冊生活、PChome...）
　　□實體書店（誠品、金石堂、一般書店 ...）
　　□其他：＿＿＿＿＿＿＿＿
11. 平常我獲取音樂資訊的管道是……
　　□電視　　□廣播　　□雜誌／書籍　□唱片行
　　□網路　　□手機 APP　□其他：＿＿＿＿＿＿＿＿＿
12. 《音樂腳註》，我最喜歡的部分是……（可複選）
　　□第一章：追求完美　　　　□第二章：小鬼頭學法國號
　　□第三章：身體的感受　　　□第四章：我的頑皮童年
　　□第五章：號角之手　　　　□第六章：生活點滴
　　□第七章：D-Day　　　　　□第八章：城中之屋音樂會
　　□第九章：生命
13. 《音樂腳註》吸引您的原因？（可復選）
　　□喜歡封面設計　　　□喜歡古典音樂　　　□喜歡作者
　　□價格優惠　　　　　□內容很實用　　　　□其他：＿＿＿＿＿＿＿＿
14. 是否訂閱《MUZIK 古典樂刊》電子報？（電子報含有演奏會資訊、音樂會講座活動、古典音樂知識等內容）
　　□是　　□否
15. 您希望我們未來出版何種書籍？
＿＿＿＿＿＿＿＿＿＿＿＿＿＿＿＿＿＿＿＿＿＿＿＿＿＿＿＿＿＿＿＿＿＿＿

16. 您對我們的建議：
＿＿＿＿＿＿＿＿＿＿＿＿＿＿＿＿＿＿＿＿＿＿＿＿＿＿＿＿＿＿＿＿＿＿＿
＿＿＿＿＿＿＿＿＿＿＿＿＿＿＿＿＿＿＿＿＿＿＿＿＿＿＿＿＿＿＿＿＿＿＿

Fußnoten

FELIX KLIESER

MIT CÉLINE LAUER